"十三五"江苏省高等学校重点教材（编号：2016-2-094）
高等院校艺术与设计类专业"互联网+"创新规划教材
21世纪全国高等院校艺术与设计系列丛书

形态构成

张 军 马丽丽 周 科 胡 萍 编著

内 容 简 介

本书是编者结合教学经验和课程特点编写而成的,既有完整的基础理论,又有严密的训练体系,展示了构成训练的过程。本书内容包括形态构成概述、平面形态要素、平面形态塑造、平面形态构成形式、认识色彩、色彩的对比与调和、色彩与心理、立体形态构成要素、面材构成、线材构成和块材构成,教学目的明确,阐述条理清晰,将基础理论与实际应用设计相结合,有效地解决了教学过程中专业基础课与专业课脱节的问题。

本书可作为高等院校艺术与设计相关专业的教材,也可作为从事设计工作的人员及广大设计爱好者的参考用书。

图书在版编目(CIP)数据

形态构成 / 张军等编著. —北京:北京大学出版社,2019.3
高等院校艺术与设计类专业"互联网+"创新规划教材
ISBN 978-7-301-30346-7

Ⅰ. ①形… Ⅱ. ①张… Ⅲ. ①构图学—高等学校—教材 Ⅳ. ① J061

中国版本图书馆 CIP 数据核字(2019)第 034835 号

书 名	形态构成 XINGTAI GOUCHENG
著作责任者	张 军 马丽丽 周 科 胡 萍 编著
策划编辑	孙 明
责任编辑	蔡华兵
封面原创	成朝晖
标准书号	ISBN 978-7-301-30346-7
出版发行	北京大学出版社
地 址	北京市海淀区成府路 205 号 100871
网 址	http://www.pup.cn 新浪微博:@北京大学出版社
电子邮箱	编辑部 pup6@pup.cn 总编室 zpup@pup.cn
电 话	邮购部 010-62752015 发行部 010-62750672 编辑部 010-62750667
印 刷 者	河北博文科技印务有限公司
经 销 者	新华书店
	889 毫米 × 1194 毫米 16 开本 11 印张 331 千字 2019 年 3 月第 1 版 2025 年 6 月第 4 次印刷
定 价	59.00 元

未经许可,不得以任何方式复制或抄袭本书之部分或全部内容。
版权所有,侵权必究
举报电话:010-62752024 电子邮箱:fd@pup.cn
图书如有印装质量问题,请与出版部联系,电话:010-62756370

前　　言

　　形态是视觉元素之一，可分为现实形态和纯粹形态。其中，现实形态包括自然形态和人工形态。自然形态是指现实生活中的山川、树木、花草、虫鱼等自然本身存在的形式，是未经人为因素改变而存在的现实形态；人工形态是指由人类创造出来的现实形态，如建筑、服装、工业产品等，是人类对自然形态进行模仿、加工、创造而使其具有实用功能和审美追求的形态。

　　构成是创造形态的一种方法。作为一种造型概念，构成经过俄国的构成主义、荷兰的新造型主义及德国包豪斯设计学院的不断完善和发展，已逐步建立起体系较为完善的造型原则，也成为现代造型设计教学训练的基础。构成作为造型训练的一种手法，主要从抽象形态入手，培养学生对形态的敏感性和创造性，使其从感性和理性两方面去灵活、有效地把握具有审美价值的视觉形式和效果。构成不是特指某一具体造型艺术或视觉艺术，而是对造型艺术或视觉艺术所涉及的形态、色彩、立体空间，以及材料、肌理、质感等课题的基本概念、基本原理、形态的组合规律、造型结构的组织原则、形式语言的表达等进行研究，探寻形态、色彩、立体空间语言的内在本质表述，是各个造型领域中都必须掌握的基础内容。艺术与设计各个专业的设计均呈现出构成的原本样式，许多艺术作品就是具有功能属性的构成。

　　构成有平面构成、色彩构成、立体构成之说。本书根据设计课程教学的特点，以单元制教学为主线组织内容，图文并茂，既有完整的基础理论，又有严密的训练体系，展示了形态构成训练的过程。每章都列出了教学提示、教学要求，并设置基本概念和课题训练。本书教学目的明确，阐述条理清晰，将基础理论与应用设计相结合，由浅入深，层层推进，有效地解决了教学过程中专业基础课与专业课相脱节的问题，让学生真正理解"基础"与"专业设计"之间的衔接关系。另外，根据专业特点，本书通过二维码的方式，穿插了大量图片、视频资源，以便于教学参考。

<div style="text-align: right;">编　者
2018 年 10 月</div>

目 录

第1章　形态构成概述 \ 1

1.1　形 与 形态 \ 2
　　1.1.1　形的概念 \ 2
　　1.1.2　形态的分类 \ 2
1.2　形 与 意 \ 3
1.3　构成的由来 \ 4
1.4　构成的概念 \ 5
　　1.4.1　什么是构成 \ 5
　　1.4.2　构成的分类 \ 6
1.5　构成与设计 \ 6
　　1.5.1　构成与设计的关系 \ 6
　　1.5.2　构成与设计的区别 \ 7

第2章　平面形态要素 \ 11

2.1　概　述 \ 12
2.2　点 \ 18
2.3　线 \ 18
2.4　面 \ 19

第3章　平面形态塑造 \ 25

3.1　形式美原理与法则 \ 26
　　3.1.1　对比与统一 \ 26
　　3.1.2　对称与均衡 \ 27
　　3.1.3　节奏与韵律 \ 27
　　3.1.4　比例与分割 \ 27
3.2　平面形态塑造概述 \ 28
　　3.2.1　基本形 \ 28
　　3.2.2　形与形的组合关系 \ 29
　　3.2.3　图与底 \ 29
　　3.2.4　群化组合 \ 30
　　3.2.5　分解与重构形体 \ 30
　　3.2.6　错视 \ 30

第4章　平面形态构成形式 \ 37

4.1　骨　骼 \ 38
　　4.1.1　骨骼的概念 \ 38
　　4.1.2　骨骼的作用 \ 38
　　4.1.3　骨骼的分类 \ 39
4.2　形态的平面构成形式 \ 40
　　4.2.1　重复 \ 40
　　4.2.2　近似 \ 40
　　4.2.3　渐变 \ 40
　　4.2.4　发射 \ 41
　　4.2.5　特异 \ 41
　　4.2.6　密集 \ 42
　　4.2.7　空间 \ 42
　　4.2.8　对比 \ 42
　　4.2.9　肌理 \ 42

第5章　认 识 色 彩 \ 51

5.1　色彩的物理属性 \ 52
　　5.1.1　光与色 \ 52
　　5.1.2　光源色、物体色和固有色 \ 54
　　5.1.3　色彩的三原色、三间色和复色 \ 57
5.2　色彩的分类 \ 57
　　5.2.1　无彩色系 \ 58
　　5.2.2　有彩色系 \ 58
5.3　色彩的三要素 \ 58
　　5.3.1　色相 \ 58
　　5.3.2　明度 \ 59
　　5.3.3　纯度 \ 61
5.4　色彩的表示体系 \ 62
　　5.4.1　色相环 \ 63
　　5.4.2　色立体 \ 63

第6章 色彩的对比与调和 \ 71

6.1 色彩的对比 \ 72
- 6.1.1 色相对比 \ 73
- 6.1.2 明度对比 \ 76
- 6.1.3 纯度对比 \ 78
- 6.1.4 冷暖对比 \ 79
- 6.1.5 同时对比 \ 81
- 6.1.6 连续对比 \ 82
- 6.1.7 面积对比 \ 82
- 6.1.8 形状对比 \ 83
- 6.1.9 距离对比 \ 85
- 6.1.10 数量对比 \ 85
- 6.1.11 虚实对比 \ 86

6.2 色彩的调和 \ 87
- 6.2.1 类似调和 \ 87
- 6.2.2 对比调和 \ 88
- 6.2.3 面积调和 \ 89

6.3 色彩对比与色彩调和的方法 \ 89
- 6.3.1 大调和小对比 \ 89
- 6.3.2 小调和大对比 \ 89

第7章 色彩与心理 \ 101

7.1 色彩的性格 \ 102
- 7.1.1 红色 \ 102
- 7.1.2 橙色 \ 103
- 7.1.3 黄色 \ 105
- 7.1.4 黄绿色 \ 106
- 7.1.5 绿色 \ 107
- 7.1.6 蓝绿色 \ 108
- 7.1.7 蓝色 \ 109
- 7.1.8 蓝紫色 \ 110
- 7.1.9 紫色 \ 111
- 7.1.10 紫红色 \ 112
- 7.1.11 白色 \ 112
- 7.1.12 黑色 \ 114
- 7.1.13 灰色 \ 115

7.2 色彩的联想 \ 116
- 7.2.1 具象联想 \ 117
- 7.2.2 抽象联想 \ 117

7.3 色彩与情感 \ 118
- 7.3.1 情绪（喜、怒、哀、乐）\ 118
- 7.3.2 季节（春、夏、秋、冬）\ 120
- 7.3.3 味觉（酸、甜、苦、辣）\ 122

第8章 立体形态构成要素 \ 129

8.1 视觉要素 \ 130
- 8.1.1 点、线、面和体 \ 130
- 8.1.2 色彩、肌理和空间 \ 133

8.2 材料要素 \ 135
- 8.2.1 材料的分类 \ 135
- 8.2.2 材料的应用 \ 136

8.3 技术要素 \ 137
- 8.3.1 纸材的制作技术 \ 137
- 8.3.2 成型与翻制技术 \ 138

第9章 面材构成 \ 141

9.1 走出平面 \ 142
- 9.1.1 形态生成 \ 142
- 9.1.2 二点五维构成 \ 142

9.2 面材（板材）构成 \ 145
- 9.2.1 薄壳结构 \ 145
- 9.2.2 柱式结构 \ 145
- 9.2.3 面群结构 \ 146
- 9.2.4 仿生结构 \ 147

第10章 线材构成 \ 151

10.1 线材构成概述 \ 152

10.2 软质线材构成 \ 153
- 10.2.1 线群拉伸 \ 153
- 10.2.2 框架组构 \ 153
- 10.2.3 线框插接 \ 153
- 10.2.4 线层组织 \ 154
- 10.2.5 纸线框拉伸 \ 154
- 10.2.6 绳线编结 \ 154

10.3 硬质线材构成 \ 154
- 10.3.1 直线形透明柱体组合 \ 154
- 10.3.2 单体造型组合 \ 154
- 10.3.3 框架构造 \ 155
- 10.3.4 垒积构造 \ 155

第11章 块材构成 \ 157

11.1 单体 \ 159

11.2 组合体 \ 163

参考文献 \ 167

第 1 章　形态构成概述

【教学提示】

(1) 了解构成的概念、由来、本质。

(2) 理解构成与设计的关系和区别。

(3) 从日常生活场景及造型作品中发现和认识构成。

【教学要求】

知识要点	能力要求	相关知识
形与形态	了解形与形态的概念、联系	平面形态、立体形态
构成的由来	了解构成观念的形成过程	构成主义、风格派、新造型主义、包豪斯
构成的概念	了解构成的本质、类别 掌握构成的造型原则	平面构成、色彩构成、立体构成
构成与设计	构成与设计的关系 构成与设计的区别	日常生活及造型作品中的构成形式

【基本概念】

（1）形与形态。形与形态是视觉元素之一。视觉元素包括形、形态、色彩、肌理、质感、结构等。形多指具体的图形、形状，是客观对象的外轮廓；形态较形来说，具有深度和广度，还涉及表现对象的结构、精神面貌和性格特征。

（2）形与意。形与意是图形完整存在的意义。对于形而言，依据对比、统一、对称、均衡等法则组合成的图形形式美及采用联想、比喻、象征等手法组合成的意味深长的语意美（内涵），两者缺一不可。

（3）构成。构成是创造形态的一种方法，用分解和组合的观点来观察、认识和创造形态，侧重于事物间的组合关系的探索和构造规律的研究。其特点是反对具象地模仿和描写对象，而代之以抽象的形态和思考；主张从物理学、人体工程学、心理学和生理学等学科角度研究视觉形态的本质及其构成规律，分解形态重新构成的可能性；强调重视和运用材料物理性能，以体现造型效果。

【包豪斯】

【瓦尔特·格罗皮乌斯】

（4）包豪斯。包豪斯是德国魏玛市公立包豪斯学校（Staatliches Bauhaus）的简称，后改称设计学院（Hochschule für Gestaltung）。包豪斯的成立标志着现代设计教育的诞生，对世界现代设计的发展产生了深远的影响。"包豪斯"一词是瓦尔特·格罗皮乌斯创造出来的，是德语"bauhaus"的译音，由德语"hausbau"（房屋建筑）一词倒置而成。

构成是现代视觉艺术的基础，其广泛应用于工业设计、建筑设计、视觉传达设计、服装设计等领域。构成也是现代设计教学体系中的一门基础课程。

1.1 形与形态

1.1.1 形的概念

形是人们认识事物的极为重要的手段，是一切视觉艺术不可缺少的组成部分。任何可视物皆有形，造型、设计作品或制作材料总是呈现出特定的形。

形有狭义和广义之分。狭义的形是指具体的图形、形状，是客观对象的外轮廓；广义的形则是指一切客观存在并直观可感的视觉形态（形的姿态、态势），包括形状和形态两个方面。广义的形不仅涉及由表面的线和面组合所呈现的形状、大小、色彩、肌理等，而且涉及表现对象的结构、精神面貌和性格特征。

1.1.2 形态的分类

形态可分为现实形态和纯粹形态。

现实形态包括自然形态和人工形态（见图1.1、图1.2）。自然形态是指现实生活中的山川、树木、花草、虫鱼等自然界本身存在的形态，是未经人为因素改变而存在的现实形态；人工形态是指由人类创造出来

的现实形态,如建筑、服装、工业产品等,是人类对自然形态进行模仿、加工、创造使其具有实用功能和审美追求的形态。

纯粹形态是现实形态刨去具体属性后的表现形式,是形态的本原,如点、线、面等(见图1.3)。纯粹形态是所有形态的基础。

1.2 形 与 意

艺术作品包括完美的艺术语言、动人的艺术形象和深刻的艺术意蕴(意境追求)。艺术语言是线条、色彩、构图等的表现语言;艺术形象是作品中所塑造的生动形象;艺术意蕴是通过艺术语言和艺术形象所表达的主题内涵、审美情趣、艺术氛围及其可能触发的艺术联想。设计的本质是传达信息,交流感情,以形表意。对于图形而言,依据对比、统一、对称、均衡等法则组合成的图形形式美及采用联想、比喻、象征等手法组合成的意味深长的语意美(内涵),两者缺一不可。

图形设计是一种意象设计。意象就是先以意生象,再以象表意。图形的意(内容、主题等)通过复杂的心理活动、联想机制,利用形式美法则创造出可视的艺术形象,并通过这个形象直接或间接对意的内涵进行表现或象征;而观众则通过图形的组织结构、视觉感应引发联想,产生心理效应,得到意的内涵和美的意蕴。许多优美的图形,外形美观且具有一定的欣赏价值,更重要的是,在这些图形后面蕴藏着更深的意义,能引起人们的联想。在设计时,对图形及其形式的选择,应当以图形能否表达出商品属性和体现出文化品位,藏的意义能否表达出消费者对理想价值的要求来确定。设计师应针对设计对象,充分挖掘与之相关联的文化要素来进行创意和构思。

图形本身有时并不能完全传达具体的信息,只能以形态来象征(暗示)某种与主题有密切联系的精神、意念和物质。图形最终是通过人们的视觉经验来创造联想的契机,使消费者产生与商品有关联的遐想。设计师通过对图形的处理和气氛的渲染来传达某些象征含义,以触发人的联想。象征和联想贯穿设计的全过程,成为图形设计意境创意和构思的主要手法。象征是抽象观念情绪的具象暗示,而联想是象征手法运用的心理根据。

联想主要有以下几种形式:

(1) 形与形的联想。自然界中有许多事物属性不同,所表达的意义也千差万别,但它们的外形形态却相

图1.1 自然形态

图1.2 人工形态

图1.3 纯粹形态

同或非常相似，如人脸、苹果、地球、硬币等都呈现出圆形。有些设计需要根据不同的形态来综合表现含义，相同或相似形态有利于进行同构，使得图形的结构关系显得融合性更强。

（2）事与事的联想。世间万物之间多少有些联系，人们平时经常以一件事喻指另一件事，以一种情况说明另一种情况。例如，提起北京，会联想到举世闻名的长城；看到乐器，会联想到优美音乐的美妙旋律；等等。

（3）意与意的联想。有许多事物在意上往往有共性，如天空、大海、平原等可以引申出广阔、宽广、无限等意；从火车飞驰、小树生长、火箭上天等可以悟出前进、发展、上升等意。

在生活当中，人们对一些事、物、概念都有约定俗成的定式，对一些形象及象征寓意更能心领神会，并熟记于心。联想可以使人由此及彼，唤起某种情感或经验的回忆，即所谓的触景生情，正如李白诗云"飞流直下三千尺，疑是银河落九天"。其实，象征和联想使人意识到的不应是图形本身，而是图形所暗示的普遍性意义，也只是一种潜意识的共性。值得注意的是，许多联想不是孤立的，物、形、意本来就不可割裂；联想也是交替进行的，不可能截然分开，只是在赋予图形表达时的倾向不同而已。

进行平面构成的学习研究、创意构成时，可以不过多考虑形态的意（具体内涵属性及运用），但应更多地关注形态本身的建立原理、相互之间的组合规律、造型结构的组织原则。这些都属于美在形态方面的研究与探索。

1.3 构成的由来

构成的认识源于自然科学和哲学认识论的发展。建立在量子力学基础之上的微观认识论，使得人们更加关注事物内部的结构，这种由宏观认识到微观认识的深化，使造型艺术规律的发展也深受影响。

"构成"作为造型概念，源于俄国十月革命前后出现的构成主义和荷兰的新造型主义，它们主张放弃传统的写实，以抽象的形式造型。1919年，建筑师瓦尔特·格罗皮乌斯在德国创建公立包豪斯学校（又称包豪斯）。由伊顿、康定斯基和纳吉等大师创建和发展的设计基础课体系是包豪斯教学模式的核心，而构成是包豪斯教学体系中的一门基础课程。这门课程的特点是反对具象地模仿和描写对象，而代之以抽象的形态和思考；主张从物理学、人体工程学、心理学和生理学等学科角度研究视觉形态本质及其构成规律，分解形态重新构成的可能性；强调重视和运用材料的物理性能，进而体现造型效果。包豪斯使构成理论得以进一步完善、发展，逐步建立起体系较为完善的造型原则和现代设计基础训练的教学体系，也奠定了构成设计观念在现代设计训练及应用中的地位（见图1.4～图1.6）。到如今，构成早已广泛应用于工业设计、建筑设计、平面设计、服装设计等领域，成为现代视觉艺术的基础理论之一，也是世界各国造型及设计专业学生的一门必修的基础课。我国在20世纪70年代末80年代初引进构成教学，这对我国设计艺术事业的发展产生了重要的影响并起到了促进作用。

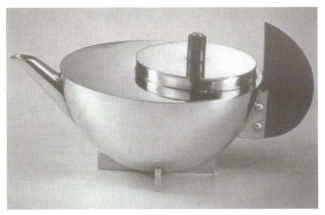
图1.4 包豪斯工业设计作品：金属壶（1924年）

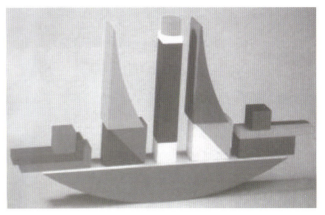
图1.5 包豪斯学生设计的积木玩具（1924年）

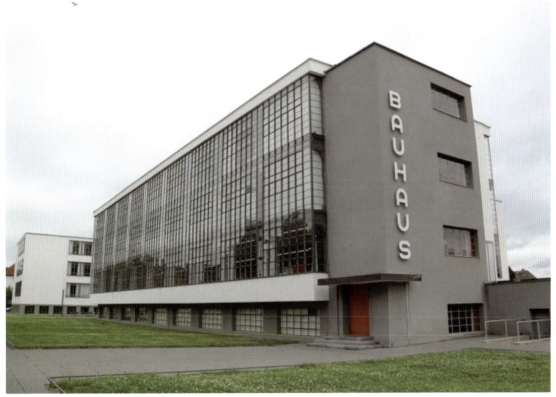
图1.6 包豪斯的教学楼

包豪斯——图片

1.4　构成的概念

1.4.1　什么是构成

构成有组织、构造、建造、组成之意，既可看作名词，也可看作动词。

从设计学的角度来说，构成是一门研究形态创造方法的基础性学科，是创造形态的方法，用分解和组合的观点来观察、认识和创造形态，侧重于事物间组合关系的探索和构造规律的研究。

构成是一个造型概念，也是现代设计用语，是指将形态要素（点、线、面、体等形态及色彩、肌理）按照一定秩序和法则进行分解、组合，创造出理想的新形态。作为造型设计的方法，构成与写生、描绘不同，它是科学的创造性思维。构成不是特指某一具体造型艺术或视觉艺术，它不以实用为目的，而是理想性的美的探索，是理论在形式上的实践。构成不受内容、工艺的限制，属于美学形式的探讨范围，所以又称为纯粹构成研究。

【造型】

作为一门研究形态创造方法的基础学科，构成对造型艺术或视觉艺术所涉及的形态、色彩、空间，以及材料、肌理、质感等课题的基本概念、基本原理、形态的组合规律、造型结构的组织原则、形式语言的表达等进行研究，并探寻形态、色彩、立体空间语言的内在本质，是各个造型领域中共同且重要的基础内容。

1.4.2 构成的分类

1．平面构成

平面构成是指在二维平面空间内创造理想形态，也就是在具有长度与宽度的二维空间范围内以轮廓线划分图与底之间的界线来创造和描绘形象。

2．色彩构成

色彩构成是指从人对色彩的知觉和心理效应出发来研究构成要素之间的相互关系，把复杂的色彩现象还原为基本要素，利用色彩在空间、量和质上的可变幻性，按照一定的规律去组合各构成要素之间的相互关系，再创造出新的色彩关系的过程。

3．立体构成

立体构成是指将立体构成的基本要素(点、线、面、体、空间、色彩、肌理等)按照美的原则构成新的立体形态。立体构成实际上是使用各种材料将各种造型要素按照美的法则组成新立体的过程，也是一个对真实的空间和形体之间的关系进行研究和探讨的过程。

平面构成是构成艺术的基础，主要探讨和研究平面基本要素的构成、形式规律及应用等问题，与色彩构成、立体构成相辅相成。平面构成和立体构成离不开色彩因素，而色彩也不可能脱离平面和立体空间单独存在，为了学习和研究的方便，人们才将构成主要分为平面构成、色彩构成、立体构成三大块。

1.5 构成与设计

1.5.1 构成与设计的关系

构成是感性和理性相结合、逻辑思维与形象思维相结合的一种造型构思方法，其过程充满创造性，可以

培养和训练学生进行艺术创作所需要的创造性思维及表现能力。构成打破了传统的具象描绘手法，主要以抽象形态表现形式美的法则，这种要求摆脱自然主义、抛弃旧有模式和框架的理念，可以帮助学生树立创造意识，开发潜在的创造力。形态的分解、组合过程严谨而富有理性，可以培养学生严密的逻辑思维能力，体现了设计过程的科学化、有序化；而对形态的

【逻辑思维与形象思维】

认识和思考又是建立在感性的基础上，偏形象思维，给学生提供了自由发挥想象力和创造力的空间，以便学生将千变万化的自然物象转化为抽象的几何形态，寻求它们的共性，从而创造更加丰富、有趣的视觉形态及形式。

构成为各专业门类的设计提供了构思方法和途径，对初学设计的人来说，具有重要的专业指导作用。作为造型设计的基础训练手段，构成以各种造型领域中共同存在的基础性为重要内容，将注意力集中于视觉语言和艺术造型共性的形式美法则，以形、色、质、构图、空间、形式、美感等为研究对象，而这些对象就是造型语言的本质，就是各个造型领域中共同必要的基础内容。各个专业的设计均呈现出构成的原本样式。构成课程的训练目的是为设计服务，人们在进行构成训练时，也可以将其运用到某一实用设计中。在现实中，许多设计作品就是具有实用功能的构成(见图1.7)。

1.5.2 构成与设计的区别

设计以现实的功能性为主，具有一定的时代性、社会性和民族性；而构成属于理论上的探索，是站在纯造型的立场上通过点、线、面等基础形态探讨和实践美的理想形式及造型的种种可能，为将来介入实质性的应用设计奠定基础。

【课题训练1】构成认知

（1）课题目的：赏析优秀设计作品，理解造型的本质及构成与设计的关系。

（2）课题要求：收集你认为好的、不好的及不理解的设计作品，每个专业门类各10幅（件），从构思

图1.7 盐城市广播电视塔

【课题训练1 构成认知】

和造型（形态、色彩、质感、构图、布局、空间）等角度加以分析。注意立体作品中的二维表现及平面作品中的三维表现。

（3）作业尺寸：尺寸不限。

抽象形式的城市建筑

建筑设计（贝聿铭） 几何造型，独特又具有个性

商店展示设计（西雅图设计公司） 抽象的雕塑式样的展架，色彩鲜艳，时尚又浪漫

第1章 形态构成概述

服装设计（马丽丽）造型语言赋予特定的材质，呈现出点、线、面、空间的艺术形式美感

第 2 章　平面形态要素

【教学提示】

(1) 了解平面构成的概念。

(2) 掌握点、线、面的定义、性质及作用。

(3) 提高对形态的审美能力，并尝试用不同的表现工具与手法表现点、线、面。

【教学要求】

知识要点	能力要求	相关知识
平面构成的概念	平面构成的研究范畴	色彩构成、立体构成
造型作品的形与意	造型作品中形与意的关系	艺术语言、艺术形象、艺术意蕴
点	了解点的几何属性 掌握点的特点	平面形态的点、线、面与立体形态的点、线、面的不同
线	了解线的几何属性 掌握线的特点	
面	了解面的几何属性 掌握面的特点	
点、线、面的表现	运用各种工具、材料、工艺进行点、线、面的视觉表现	点、线、面的相互转化

【基本概念】

（1）平面构成。平面构成是指在二维平面空间内创造理想形态，也就是在具有长度与宽度的二维空间范围内以轮廓线划分图与底之间的界线来创造和描绘形象。平面构成通过对相对形态的点、线、面的观察和宽泛的理解，研究形态间的大小、比例、平衡、对比、节奏、律动关系。

（2）点。在几何学上，点有位置而无面积大小及形状。作为视觉要素的点，有大小、面积、形状等属性特征。

（3）线。在几何学上，线有位置、长短和方向而无粗细。作为视觉要素的线，有长短、粗细、宽窄及方向、曲直、浓淡等属性特征。

（4）面。在几何学上，面有长度、宽度而无厚度。作为视觉要素的面，有形状、大小、位置、方向、色彩及浓淡等属性特征。

虽然人们生活在立体空间中，但就造型表现来说，在平面空间中进行的情况反而较多。平面形态构成通过对形建立的研究、对骨骼组织的研究及元素之间构成规律与规律突破，形成既严谨理性又富于变化的构图形式，运用不同的构成方式对人的视觉及心理产生作用，引导观者与作者产生情感共鸣。

2.1　概　　述

世界上一切物体的形均有其特定的外轮廓，而这些外轮廓均是由点、线、面、色彩等交织而成的。例如，在建筑设计中，将建筑的组成部分屋顶、墙体、门窗，以及组成这些内容的构件、装饰物，均可以还原抽象为点、线、面等要素(见图2.1～图2.4)；平面设计中的文字、商标、图形，其本质上也是点、线、面。

图2.1　吊顶

图2.2　门面

图2.3 屋顶

图2.4 路灯

点、线、面是经过高度概括的基础形态要素，存在于一切造型设计当中，就如同写文章时的词汇、音乐中构成乐章的音符。词汇和音符本身能说明一定的内容，其组合构成更能丰富语言内涵。

点、线、面是包含具象形和抽象形的一种理念形态，相互之间是可以转化的，点可以线化、面化，线可以点化、面化，而面则可以点化、线化。点、线、面的构成练习除了能提高人们对造型艺术中基本要素的认识水平之外，还能直接运用于一切专业设计领域之中(见图2.5～图2.9)。例如，剪纸艺术家就是把现实生活中存在的立体事物变成平面艺术品，设计师应具备这种将各种形态进行相互转化的能力。

【剪纸】

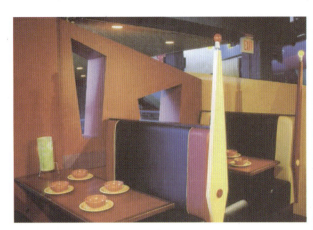

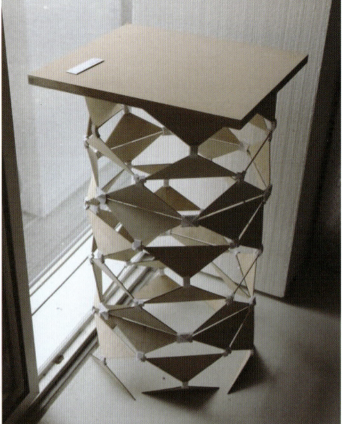

图 2.5　设计作品中的点、线、面 1

图 2.6　设计作品中的点、线、面 2

约翰·格瑞达(美国)的招贴作品

兰尼·索曼斯(美国)的幻灯讲座招贴作品

摇滚乐招贴作品

美术馆招贴作品

图 2.7 设计作品中的点、线、面 3

形态构成

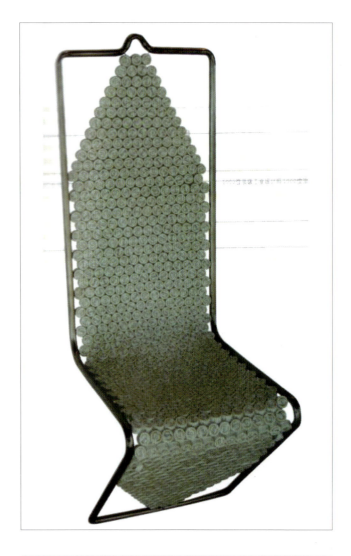
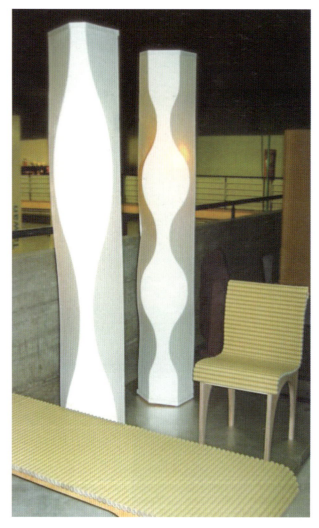
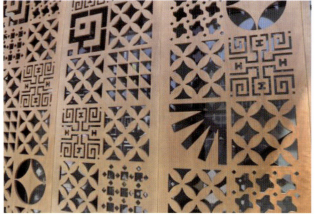
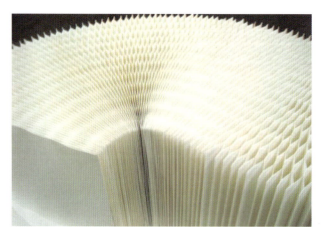

图 2.8　设计作品中的点、线、面 4

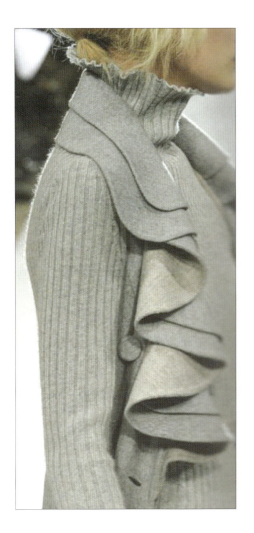
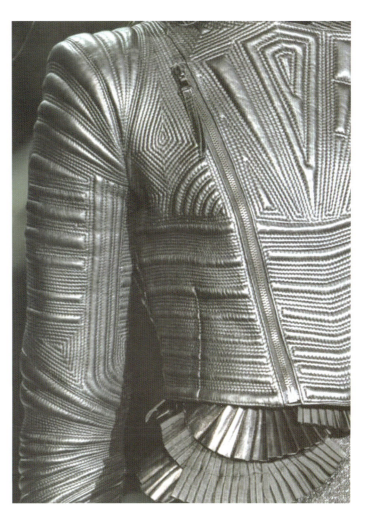
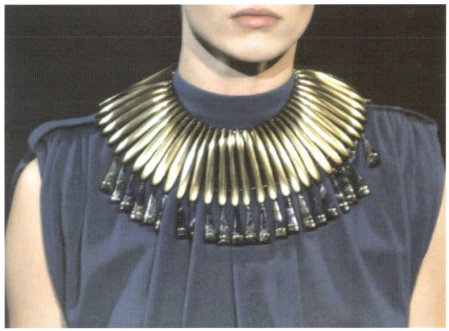

图2.9 设计作品中的点、线、面5

2.2 点

1. 点的定义

点是线的交叉，是线的始或终。在几何学上，点只有位置而无面积大小及形状。

细小的形象称为点。自然界中的任何形态，只要缩小到一定的程度，都能表现为不同形态的点。作为视觉元素，点是可见并有特定的形状、位置、长度或宽度（占有一定的面积），甚至有方向。点是相对而言的，要与其他要素相比较来确定。例如，大海中的小舟、夜空中闪烁的星星，均以点的形态显示。

图2.10 点虚实

图2.11 点构形

2. 点的性质及作用

点是视觉的中心，有集中视线的作用，具有简洁而强烈的特性。

点具有张力作用，给人的心理一种扩张感，空间中的两点或多个点可使人产生心理上的吸引与连接作用（见图2.10~图2.13）。

图2.12 点张力

图2.13 点构线

点的靠近产生线的感觉，点的集合产生面的感觉。巧妙地安排点，可以表现曲面、阴影及其他复杂的立体感觉。点最理想的形状是圆。正方形、三角形等不同形态的点可以表达不同的情感。

点形成的方式是多种多样的：用针在纸上戳洞可以形成点；不直接画点仍然可以形成点，如将一条线切断且稍微拉开可露出像点一样的缝隙，这时点由周围其他形来界定；等等。

2.3 线

1. 线的定义

线是形的轮廓，也是面的边缘。点的运动轨迹形成线；极薄的面相接触，接触处便形成线；若曲面相交，则形成曲线。

在几何学上，线只有位置、长短和方向而无粗细。作为视觉元素，相对较为细长的形均可理解为线。在设计中，由于要作视觉表现，所以线有长短、粗细、宽窄及方向、曲直、浓淡之分。

2. 线的性质及作用

点可以线化，形成虚线，线也可以点化。线的连续排列会产生面的感觉，线还可以形成具有空间感的曲

面。线有较强的感性性格，其粗细、浓淡可产生远近疏密感；垂直线有上升、高耸感；水平线有安定、宁静感；斜线有运动感；曲线则有柔美感而富有弹性。不同的材料、工具可绘制不同特色及个性的线。充分理解线的形态，可更好地把握线的表现力（见图2.14）。

线的形象及形成的方式是多种多样的，不直接画线，也可形成线的感觉，这时线由周围形来界定。

图2.14 线的表现力

2.4 面

1．面的定义

面是线的移动轨迹或点的聚集。线的连续排列及点的聚集均可形成面。面有长度、宽度而无厚度，也有位置及方向。体的表面可由线或面来界定。

2．面的性质及作用

面有形状、大小、色彩及浓淡之分。

在轮廓线内涂满色彩的形中，有实面之感；封闭线可形成中空面形；点的聚集、线的连续排列，均可形成虚面。实面和虚面灵活使用，可丰富画面层次。面虽是线的延展，但也给人以无限追求的境界。对于面的设计，往往可以通过正形与负形的相互借用，形成图底反转的图形。

面具有特定的"表情"。直线形的面给人以稳定感、简洁感，曲线形的面则给人以亲切感、圆满感（见图2.15～图2.17）。

图2.15 曲线面形

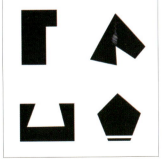

图2.16 直线面形

图2.17 面形构成

【课题训练 2】形态认知

(1) 课题目的：了解造型的本质，从设计形式表现的角度观察生活。

(2) 课题要求：从生活中的场景，如建筑、光影、岁月积累的肌理或动植物奇妙的结构等，以摄影的方式收集20幅图片，建议适当剪裁以形成一定的画面构图，主要从二维（平面）表现的角度对立体事物加以认知，特别是对点、线、面、空间的认知。

(3) 作业尺寸：每幅为8cm×8cm，编排在2张4开卡纸上。

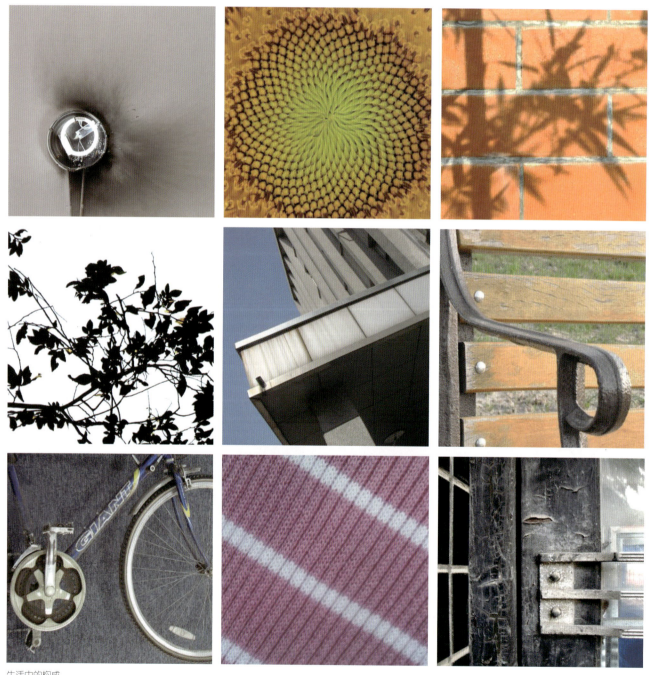

生活中的构成

【课题训练 3】 点的构成

(1) 课题目的：学习表现点的方法，学会用点塑造形象，体会不同工具、形态、材质形成的点的视觉感受。

(2) 课题要求：采用各种工具及材料表现点，做点的构成，每人完成10幅。

(3) 作业尺寸：每幅为8cm×8cm，编排在2张8开卡纸上。

作业提示：

(1) 工具及材料的多样性是形成不同点形的关键。既要学会使用传统的手工方式，又要学会现代化的计算机、复印机等工具，这样形态的塑造手法才会多样。

(2) 点的形态可以多样，但作为构成画面的点不应过于复杂。

(3) 在画面的布局处理上，应把握好点在对比关系上的节奏，如点的大小、形状、疏密、位置、面积间的均衡关系，这样可以更好地表现出节奏性、运动性、空间性。

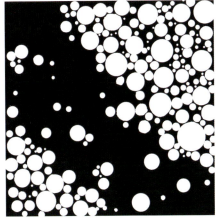

点的构成

【课题训练 4】线的构成

【课题训练 4 线的构成】

(1) 课题目的：认识线的作用、特性及表情。尝试线的多种表现方法，学会采用多种制作手段、工具、材料来塑造形象。开拓思路，熟悉并认知材料及工具，进行大胆尝试。

(2) 课题要求：采用各种工具及材料表现线，做线的构成，每人完成10幅。

(3) 作业尺寸：每幅为8cm×8cm，编排在2张8开卡纸上。

作业提示：

(1) 工具及材料的多样性是形成不同线形的关键。

(2) 注意画面层次及组织关系处理，特别是线与线之间的粗细、疏密变化。

(3) 注意线条丰富的表情与形式美之间的关系，特别是直线、曲线、斜线的视觉多样性所呈现的独特个性和情感。

线的构成

【课题训练5】点、线、面的综合构成

(1) 课题目的：训练抽象造型的能力，使对画面的整体安排、统筹考虑的能力得到提高，更能使综合表现力得到进一步的锻炼。

(2) 课题要求：采用各种工具及材料做点、线、面的综合构成。

① 人物、动物、植物、景物等的装饰变化，每个类别10幅（如果此前上过装饰基础或图案课程，则此环节可省略）。

② 纯粹点、线、面的画面构成，每人完成10幅。

(3) 作业尺寸：每幅为10cm×10cm，编排在10张8开卡纸上。

作业提示：

(1) 形象生动，特征明确，造型简练；画面完整，画面中各要素之间关系呼应得当、主次分明。

(2) 尝试将一些设计作品还原成点、线、面的形态，观察画面黑、白、灰的关系，强化对画面形式感的认知。

点、线、面的综合构成1

形态构成

点、线、面的综合构成 2

[此训练图片选自许恩源、刘乙秀、毛德宝《装潢设计（装饰基础：花卉风景、人物动物图案专集）》]

第3章　平面形态塑造

【教学提示】

(1) 了解形式美的基本原理和法则。

(2) 灵活掌握并运用形与形的组合关系。

(3) 应用图与底、错视原理进行图形表现。

【教学要求】

知识要点	能力要求	相关知识
形式美的基本原理和法则	了解对比与统一、对称与均衡、节奏与韵律、比例与分割的内涵与实质	图形设计中形式美的体现
形与形的组合关系	了解分离、接触、覆叠、透叠、联合、减缺、差叠、重合的图形组合关系	标志设计中形与形的组合关系运用
图与底	掌握图形与背景的关系	图底翻转图形特征
错视	了解错视的原理与类型	错视在图形设计中的实际应用

【基本概念】

(1) 对比与统一。对比是指将有差异的多个要素合理地摆在一起，使人既能感到它们的差异性，又能感到一种整体协调性；统一是指多个要素之间既不杂乱无章，又不乏味单调，看起来比较舒服、和谐。

(2) 对称与均衡。对称是同形、同量的平衡；均衡是一种形有变化却同量的平衡。

(3) 节奏与韵律。节奏是按照一定的条理、秩序重复连续地排列形成的一种律动形式；韵律是在节奏的基础上更超于线形的起伏、流畅与和谐，好比是音乐中的旋律。

(4) 比例与分割。比例是人的视觉感觉，符合一定的数学关系；分割是把整体按照一定的比例分成部分的形式。比例与分割的优劣决定了作品构成的成功与否。

(5) 错视。错视是指在进行形态表现时，由于所处的位置及周围环境的改变，会使人感觉设计与客观事实不相一致。

3.1　形式美原理与法则

一幅艺术作品，如果只是将构成要素简单地进行罗列排布、将材料进行简单堆积，而忽略作品本身的构成内涵，仅仅将之理解为多物件外部附加的美化或装饰，那么将是贫乏而无生命力的；如果只顾形态上的变化，而缺乏严格的有机组成，同样会使人感觉其杂乱无章。艺术作品必须从人们的生活需求出发，遵循美学原理，以充分发挥其美的效能。

在日常生活当中，当人们接触某一事物而判定它的存在价值时，其内容与形式会因不同的人而有不同的判定标准，这是因为人们所处地位、自身素质、价值观念不同而形成了各自的审美观。就形式这一点而言，人们在评价某一造型设计时，会发觉在大多数人心目当中普遍存在某种共识，其依据就是客观存在的美的基本原理。例如，在视觉活动过程中，高楼大厦的轮廓结构线为高耸的直线，给人以上升、高大、庄严的感觉；大海、平原使人联想到水平线，有开阔、平静的形式感；波浪、白云则使人联想到曲线的柔美感；等等。形式美的基本原理与法则给人们认知、创造和组织形态提供了美学依据。

【形式美的法则】

3.1.1　对比与统一

对比是指将差别较大的几个要素合理地摆在一起，使人能感到它们之间既具有差异性，同时又具有统一的形式感，是对差异的一种强调。自然界的黑夜与白昼、微笑与哭泣、诞生与死亡等现象都是对比形式的反映。对比主要通过形状的大小、长短、粗细、曲直、方圆、锐钝，量的多少，位置的远近、高低、疏密，色彩的黑白、明暗、鲜浊、轻重，质地的软硬，态势的动静等来获得。对比在现代设计中运用得较为普遍，特别是在广告、包装等视觉传达设计中。由于对比会使主题更加鲜明突出，所以其实用效果较强。

统一是指多个要素之间或其部分与部分之间的关系，给人一种整体协调的感受，或者说相互之间既不杂乱无章也不乏味单调，看起来比较舒服、和谐。统一是对近似性的强调。只有将几种要素摆在一起，其具有基本的共通性与融合性才能称为统一或和谐，单独的形、色无所谓统一。当然，统一的组合也应保持局部的差异性，但当这种差异性表现强烈时，和谐的格局将会向对比的格局转化。

3.1.2 对称与均衡

对称又称均齐，是同形、同量的平衡。在日常生活当中，人的肢体形态、植物的生长规律等都是一种对称，其特点是严谨、庄重、整齐、秩序、宁静。对于一个图形来说，如果沿中心线对折，它左右或上下两部分形量完全相同，则该图形可称为对称的图形，对折线称为对称轴。对称轴可以是水平的，也可以是垂直的。对称有上下对称、左右对称、点对称（点对称又有向心的球心对称、离心的发射对称，以及自圆心逐层扩大的同心圆对称）等。对称是一种美，在传统的装饰和现代的设计中占据了重要的地位。

均衡又称平衡，它遵循了力学原理，是同量但不同形的组合。在日常生活中，人的行走、鸟的飞翔、风吹草动等均是均衡的形式。均衡是一种形有变化却同量的平衡。对于立体事物而言，它是指实际的一种重量的关系，体现的是含蓄的秩序和平衡，显得静中有动、动中有静。均衡较之对称，更富于变化，具有一定的动感，且有灵动、活泼、轻快的特点。而对于从事平面设计的人来说，均衡是根据图形的大小、虚实、色彩的轻重等所进行的处理，从而得到一种视觉上的和谐，其形式的核心主要是有效地把握重心的关系与合理的布局。

3.1.3 节奏与韵律

节奏与韵律均来自音乐概念，表现的是轻松、优雅的情感，通过跃动来提高诉求力度。

节奏是指按照一定的条理、秩序，连续、重复地排列形成的一种律动形式，可以使单纯的更为单纯、统一的更为统一。节奏可以是等距离的连续、重复，也可以是渐大、渐小、渐长、渐短、渐高、渐低、渐明、渐暗等排列构成，就如同春、夏、秋、冬四季的循环。

韵律原指诗歌的声韵，音的高低、轻重、匀称的停顿、间歇等，它具有一定的节奏感，是比节奏更高一级的律动，是在节奏的基础上更超于线形的起伏、流畅与和谐。韵律好比是音乐中的旋律，不但有节奏，而且有情调，它能增强构成的感染力和艺术的表现力。在构成设计中，单纯的单元组合易于单调，但由于采取规律的变化或色群间的数比、等比来排列，使之产生如音乐、诗歌的旋律感，这就是韵律。

3.1.4 比例与分割

比例是指整体与部分或部分与部分之间数量的一种比率，是一种用几何语言和数比词汇表现形态美感的抽象艺术形式。比例美是人的视觉感觉，又符合一定的数学关系。人们在长期自然的习惯中形成的普遍认同

的美的比例是不会轻易改变的,如黄金分割率1∶1.618。数学概念的比数作为形式反映在作品中,具有强烈的秩序感和明确的性格特征,给人以和谐、匀称、活泼的美的感受。

分割是指把整体按照一定的比例分成部分的形式。例如,日常生活中的地板铺贴、报纸广告的版面编排等,都要运用分割的构成方法。分割的形式分为等形分割、等量分割、自由分割等。分割的不同部分会相互联系,不同形式的分割会产生不一样的视觉效果。空间比例分割的优劣决定了平面设计构成的成功与否。

对比、统一被认为是形式美的总法则,包含丰富的内涵。随着科学技术的发展,人们对对比、统一的认识也在不断深化,其实质是对和谐画面效果的追求。在构成设计中,一般强调局部对比、整体统一(见图3.1~图3.3)。就如同音乐中的交响乐那样,如果没有配器,没有和声,就会产生单调、生硬的效果;又好比上台阶,从地面开始要到一定的高度,这中间一定要有过渡。人们学习形式美的原理与法则,重在灵活运用,而非教条地掌握。

图3.1 通信服务广告(Sandro Porto)

图3.2 艺术家作品展海报(米克·依博登) 垂直形式构图,使视觉流程清晰,中间的细节变化便于传达信息

图3.3 苏黎世国际爵士节海报(罗斯马莉·蒂丝、斯格弗利德·奥德马)

3.2 平面形态塑造概述

3.2.1 基本形

基本形是一个自成一体的单形,是组织和构成一个彼此关联的复合形象的基本单位。基本形有正有负,在构成设计中可互相转化。基本形常常是比较单纯、简练的形象,不限于纯粹的点、线、面形象。借助于分

割、切挖、组合等处理手法，相同或不同的基本形可组合形成各种视觉效果的形象。

3.2.2 形与形的组合关系

在设计中，基本形的组合产生了形与形之间的多种组合关系，为新的形态的创造提供了多种可能（见图3.4、图3.5）。

（1）分离。形与形之间保持着一定的距离。

（2）接触。形与形的边缘正好相切。

（3）复叠。一个形复叠在另一个形之上，产生前后空间关系，可形成一近一远的层次感。

（4）透叠。形与形透明相交。

（5）联合。一个形与另一个形组合交叠，以新的外轮廓形成新形。

（6）减缺。一个形被另一个形局部遮挡，通过减前或减后形成新形。

（7）差叠。与透叠相反，只有互相重叠的地方可以看得见。

（8）重合。两个形完全重合，达到融为一体的效果。

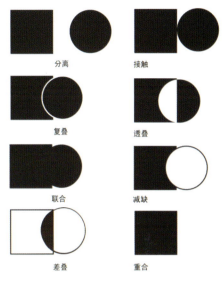

图3.4 形与形的组合关系

3.2.3 图与底

平面构成主要是在具有长度和宽度的二维空间范围内以轮廓划分图与底之间的界线来描绘图形。点、线、面这些视觉元素作为形在平面上占有位置，一般称为图，图具有突出性、密度高、有充实的感觉，且具有明确的形状或轮廓线；而衬托点、线、面形状的平面一般称为底或背景，底具有后退性、密度低、无充实感，形状相对松散，无固定的界线。在通常情况下，人们凭借图底反转的分界确认形象，但由于视觉习惯，图可以作为形象显现，底也可以具有一定的形状。心理学家鲁宾的"Rubin之杯"表现的就是一幅人脸与杯的图底反转图形（见图3.6）。当我们把视线集中在作品的黑色部分时，看到的是一个对称的黑色杯子的形象；当我们把视线集中到左右白色部分时，看到的则是两张相对的侧脸。随着视觉的转换，杯和人的侧面像相互交替出现，形成特殊的画面趣味。它体现的是正、负形的巧妙运用，一种形态传达出两种信息，有助于丰富艺术设计的想象力，表达出与众不同且具有独创性的见解。

图3.5 形态构成

【图底反转图形】

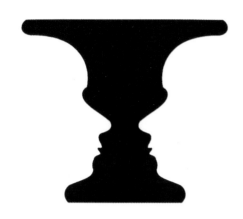

图3.6 图与底（Rubin之杯）

图3.7 基本形群化

图3.8 图形分解与重构

3.2.4 群化组合

群化是指以相同的抽象或具象基本形，用不同的数量、不同的组合方式相互联合，构成具有独立形态的更加丰富的新造型。

群化是把个体的基本形群集化的组合形式。研究群化的目的有两个：一是同一形象所能创造的图形的变化，二是使用这种方法可以产生的集合形态。群化形态的表现是逻辑性的推断，对于艺术设计领域的创造性的表现具有启发性。然而，其基本形仍以简洁的形象为佳，通过重复、对称、平行等构成变化的排列，从而形成新的富有秩序感和整齐之美的新的构成形象（见图3.7）。

群化的组合训练强调形态之间的平衡、推移与节奏等，以及群体之间产生的韵律之美、同构之美、延伸之美、共生之美与形式美感，体现了变化与统一的法则及构成的规律，也是一切造型形式法则在具体运用中的尺度和归宿。在现代标志设计、广告设计和编排设计中，都运用了大量的群化构成形式。

3.2.5 分解与重构形体

分解的意义在于从被分解的图形中获取新的视觉元素，以此重新构成与原来图形完全不同的崭新形象。然而，新形象的美除了视觉元素的形状、大小、颜色、肌理及关系元素的方向、位置、空间、重心等在构成中的合理运用之外，更重要的是通过其分解出来的元素在重构中体现的完整性。因此，只有在具体分解图形时，有目标、有计划地考虑重构所需要的点、线、面等构成元素的对比关系，才能获得较好的设计效果（见图3.8）。

3.2.6 错视

进行形态表现时，由于所处的位置及周围环境的改变，会使人感觉设计与客观事实不相一致的现象，这称为错觉（错视）。例如，在书写字母"B"时，上半部分略小些，这是因为同等大小的圆点、面的形态，上面偏大，下面偏小。图底反转其实也是人们对形的错觉。

视觉形象的本身蕴含潜在的图形刺激，当人们以特殊形式观

看自然物象时，便会产生新颖的视觉意象。在艺术设计的构思过程中，人们往往习惯于接受符合常规的视觉形象而忽视变异的方法，而艺术设计是艺术创造，错视方法在一定程度上体现出了与众不同的创意思想。人们不仅能在特殊形式的观看中获取新的意象，还可以通过视觉的错视暗示或引导获取新的意象。

形态之间的关系、人的经验与知识、视觉的习惯和知觉的生理作用等，都会间接地成为引起某种程度的错视的原因。人们根据眼睛对外界的观察判定形状，但在很多情况下，眼睛的观察与实际情形并非完全一致，外界物象通过视网膜的映像传送到大脑后的反馈由于种种惯性会产生错误的判断，这就是视觉的错视现象。这并不是因为人们的眼睛坏了，而是对之前眼睛反映的信息记忆与新出现的事物信息对照感到不正确的心理反应。人们可以利用这种特殊形式的视觉方法，从转换视角的处理中发现新颖的图形意象，并运用于设计中。正如人们在停止的火车上看到另一列刚刚开动的火车时，一时间会误认为是自己所乘坐的火车开动了，这就是人们感觉上的瞬间错觉现象。产生错觉是人的生理现象，是一种消极的因素。当人们了解到错觉发生的原因后，就能避免设计中出现一些不必要的错觉，同时又能变消极因素为设计中的积极因素，利用各种错觉现象为设计服务。例如，早期北方人卖发糕，常常将整块发糕斜着切，切出来的发糕看起来比正方形大得多，这就是错觉在生活中的妙用。对这个问题进行深入的探讨，并探索出新的视觉表现方法，对今后的专业设计会有所帮助。

1．因方向而引起的错视（见图3.9）

同样长短的直线中，由于看垂直线比看同样长的水平线费力，所以感觉垂直方向的线条要长于水平方向的线。而且，同样粗细的直线，水平线也会有粗于垂直线的感觉。

2．因形态扭曲而引起的错视（见图3.10）

如果一条直线受到不同方向、角度的交叉的斜线切断时，则可以使原有的直线在感觉上因受到干扰而显得扭曲；如果一条斜直线受到一对平行线切断时，则使得斜直线产生错位而有连接不起来的感觉。而且，由于放射线和折线的干扰，中间两条平行线产生了外凸或内收的感觉。

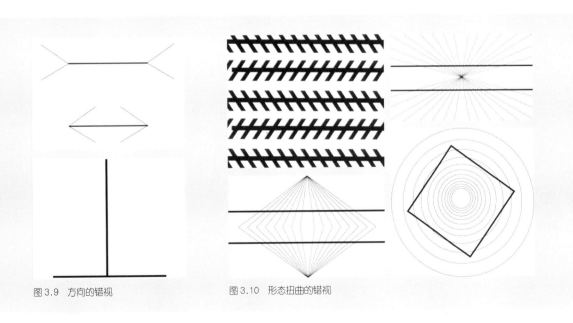

图3.9　方向的错视　　　　图3.10　形态扭曲的错视

3．因角度而引起的错视（见图3.11）

两条长度相等的斜线，由于角度与水平线距离的差异使得它们看起来长度并不相等。虽然是大小相同的两个圆，但因为被放在角内的位置不同而看起来不相等，越接近角的顶点看起来越大。

4．因面积而引起的错视（见图3.12）

同样的两个形，放在黑底上的白形要比放在白底上的黑形显得较大。同理，白色与白色，或同种色彩的情况，则完全要看对比的效果，即被较大的形所包围的形看起来显得较小些。

5．因位置而引起的错视（见图3.13）

同样大小的圆形，上面的圆形会显得大于下面的圆形。同理，把长方形分作三等份，位于中间的长方形会因为夹在中间而显得比两边的长方形窄。

6．因明度而引起的错视（见图3.14）

明度的对比对于外观也有影响。如重复排列的方形组合，中间隔断的白色直条的交叉点上会显现出小方形的灰色，这是由于光的渗透现象及明暗对比所造成的错视。

在现代图形设计中，在二维上体现三维空间，使人感觉不是停留在平面中，而是在平面上制造空间。利用错视现象表现具有极大的发展空间，荷兰设计大师莫里茨•科内利斯•埃舍尔进行了长期的错视空间研究，并把这些研究通过作品表现出来，极具意味与价值。他像一名施展魔法的魔术师，利用几乎没有人能摆脱的逻辑和高超的画技，将一个"不可能的世界"立体地呈现在人们面前，将人们从僵化的思维中解放出来，将魔幻般的错视表现为可能。

图3.11　角度的错视

图3.12　面积的错视　　图3.13　位置的错视

图3.14　明度的错视

【莫里茨•科内利斯•埃舍尔】

【课题训练 6】基本形群化

（1）课题目的：拓宽思维方式，激发创造性。尝试不同的组合构成方式，体验各种形态变化所带来的形式特征和审美风格。

（2）课题要求：设计一个基本形，通过递增复制，数量为3～6个，采用不同的构成方法构成新的形态。

（3）作业尺寸：每幅为20cm×20cm，每人完成2组。

作业提示：

（1）注意形与形之间的间隙、空间、面积、大小、外形轮廓。

（2）设计负形以丰富新形态。

（3）巧妙地利用基本形的构成方式，避免单调、生硬。

（4）可以将设计好的基本形剪好，通过多样拼接，记录图形后再进行绘制。

【课题训练 6
基本形群化】

足球俱乐部标志（法国）

国际纯羊毛标志

中国人民银行标志（陈汉民）

基本形群化

【课题训练 7】基本形构图

（1）课题目的：体验形态在位置、角度、方向、大小等变化下所呈现出的丰富的构图变化。

（2）课题要求：设计一个基本形，通过递增复制一两个，采用不同的构成方法在同样大小的矩形框内进行构图练习。

（3）作业尺寸：每幅为5cm×5cm，每人完成2组。

作业提示：

（1）巧妙地利用基本形的构成方式，避免单调、生硬。

（2）尝试改变形态的大小、位置、方向、正负等，体验形态变化所带来的构图样式的变化。

（3）可以将设计好的基本形剪好，通过多样拼接，记录图形后再进行绘制。

基本形群化

【课题训练 8】平面形态构成

（1）课题目的：体验形态的变化所带来的视觉感受。

（2）课题要求：设计矩形分解图形、错视图形、图底反转图形各2个。

（3）作业尺寸：尺寸不限。

课题提示：

（1）矩形分解时应充分考虑组成形态的比例、形状、位置，以及图形的空间呼应和对比关系。

（2）可以先在一矩形上破一块面、两块面、三块面，再尝试改变块面宽度，观察形态及构图的变化。

（3）图底反转也是一种错视现象，设计的图形应考虑形态的自然、和谐，避免生硬，特别是图形的趣味感、生动感。

【课题训练 8 平面形态构成】

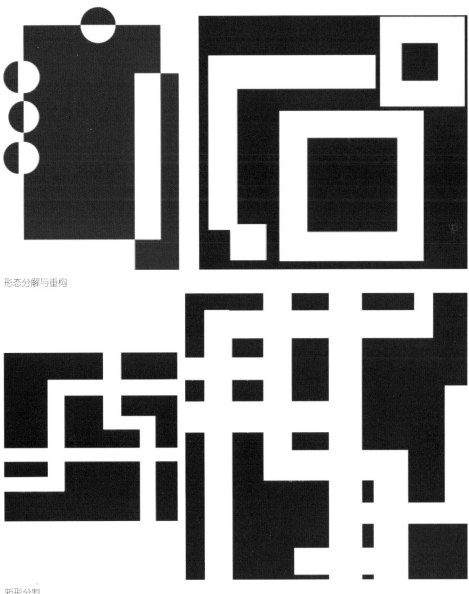

形态分解与重构

矩形分割

图与底

第4章　平面形态构成形式

【教学提示】

(1) 了解骨骼的概念、作用和分类。

(2) 了解形态在平面空间中的构成形式、特点。

(3) 灵活掌握和运用形态的平面构成形式。

【教学要求】

知识要点	能力要求	相关知识
基本形与骨骼的关系	了解骨骼的概念、作用和分类	骨骼在图形构成中的体现、图形设计中形与形的组合关系
平面构成的形式类别及特点	掌握重复、近似、渐变、发射、特异、密集、空间、对比、肌理等平面构成形式	设计中的平面构成形式

【基本概念】

（1）骨骼。骨骼又称骨架、构架，它是基本形在画面上有秩序排列、组合的规律。设计必须讲究骨架组织。骨骼有规律性骨骼与非规律性骨骼之分；构架有作用性构架和非作用性构架之分。作用性构架与非作用性构架根据基本形在构架内编排完后，视画面的需要保留或取消骨架线。

（2）重复构成。重复是相同的形象连续而有规律地出现，是最有规律、最有秩序的构成方式，给人以安定感、整齐感、秩序化和规律的统一感。

（3）近似构成。近似是指形态的接近或相似。近似构成的骨骼与基本形变化都不大，在形状、大小、色彩、肌理等方面有着共同的特征。近似呈现出一种统一中有变化的效果。

（4）渐变构成。渐变是有顺序、有节奏、有韵律的一种变化。在设计上运用渐变手法，可使骨骼或基本形循序渐进地变化，呈现出阶段性的秩序。渐变能产生强烈的透视空间感，形成疏密感。

（5）发射构成。发射是渐变的一种特殊的表现形式。发射具有强烈的方向性，以一点或多点为中心，向周围发射、扩散，具有较强的动感及节奏感。发射中心可以成为重要的视觉焦点，给人以强烈的视觉吸引力，形成光学的动感。

（6）特异构成。特异是对重复、近似、渐变、发射等有规律、有秩序构成的突破，是规律性构成中的局部变化，其有意打破有规律、有秩序的关系，从而使少数要素突出，以形成视觉焦点。

（7）密集构成。密集是疏与密、少与多、松与紧的关系。密集是一种对比，且有一种节奏感；其形宜简单、重复多次，才能显示密集关系。

（8）空间构成。空间是立体形态的二维空间的表现，即在只有长度、宽度的纸面上利用人的错觉表现立体感或立体的矛盾关系，甚至可以表现在真实空间中不可能出现的一些现象，即矛盾空间。空间具有平面性、幻觉性、矛盾性的特点，但其本质还是平面的。

4.1 骨　　骼

4.1.1 骨骼的概念

骨骼又称骨架、构架，它是基本形在画面上有秩序排列、组合的规律。人有骨骼，树有枝干，设计也必须讲究骨架组织。基本形丰富设计的形象，骨骼管辖基本形的编排秩序，二者相互依存。例如，进行书法练习时，九宫格、米字格就是汉字笔画的骨骼。

4.1.2 骨骼的作用

骨骼可以固定每个基本形的位置，骨骼线会将设计的画面划分成大小形状相同或不相同的空间。形不可

能杂乱无章地存在，骨骼就如同一根无形的线将零散的珠子串联起来一样，按照一定的规则对形进行丰富的构成练习。这就像写文章时章法对词汇的作用一样，有了词汇与章法，就可以写出流畅的文章。

4.1.3 骨骼的分类

骨骼有规律性骨骼与非规律性骨骼（见图4.1、图4.2），作用性骨骼和非作用性骨骼之分。

图4.1　规律性骨骼　　　　　　　　　　　　　　　图4.2　非规律性骨骼

规律性骨骼是对规律性较强的重复、渐变、近似、发射、特异等构架而言的。其中，特异是规律性构架向非规律性构架的过渡。

非规律性骨骼是指没有规律性，可以自由变化的骨骼。规律性的东西被空间、虚实、重心等代替，而重心、空间、虚实不需要一定的构架作为依据，如密集、对比、特异等构架。

骨骼最基本的线为水平线、垂直线、斜线，构架变化则取决于这些线。有目的地增加垂直线、水平线、斜线的数量，改变其疏密、宽窄程度和方向性，均可构成复杂的构架。

作用性骨骼与非作用性骨骼根据基本形在构架内编排完后，视画面的需要保留或取消骨架线。

作用性骨骼是指骨骼线将画面划分成许多骨骼单位，每个骨骼单位就是基本形独有的存在空间的骨骼。基本形在骨骼单位的空间内可自由变化位置或方向，也可变化形状、大小和数量。当基本形大于骨骼单位时，逾越的部分将被切除，使基本形发生变化。作用性骨骼的骨骼线本身可自成形象而不一定要纳入基本形才可以构成设计，也可以是骨骼线与基本形同时存在成为设计中的形象。

非作用性骨骼是指骨骼线在画面上不可见，只起着固定基本形位置的作用的骨骼。当基本形大于骨骼单位时，形与形相遇，便可产生多种组合关系（见图4.3）。

图4.3　骨骼线的保留与去除

4.2 形态的平面构成形式

形态在平面空间中的构成形式根据构成骨骼的特点分为规律性和非规律性两种：规律性构成形式有重复、近似、渐变、发射、特异等；非规律性构成形式有密集、空间、对比、肌理等。

4.2.1 重复

在日常生活中，建筑的砖瓦和窗格样式、地砖的铺设、电视广告的重复播放、货架同一商品的反复排列等均是重复现象。在构成时，相同的形象连续而有规律地出现，这就是重复。重复是最有规律、最有秩序的构成方式，给人以安定感、整齐感、秩序化和规律的统一感（见图4.4）。作为一种设计手法，重复有利于加深人们对形象的记忆，可使画面统一，形象更加突出。

基本形形状、大小、色彩、肌理、方向、位置完全相同的重复是绝对重复；在某一元素相同的前提下，其他元素也可有所改变，这是相对重复。重复构成在填色时还可以正、负形互换。

运用基本形进行群化是重复构成的一种特殊形式。如运用两三个或更多的基本形作的组合练习可以构成新的独立的图形，且所构成之形也具有独立的性质。

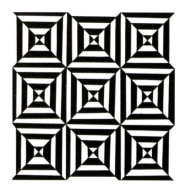

图4.4 重复构成

4.2.2 近似

在自然界中，完全一模一样的形是不多见的，如两粒相似的花生米看上去可以判定它们是什么，但每一粒花生米的形状不尽相同。再如树上的叶子，其形并不完全一样，这也是近似现象。

近似是指形态的接近或相似（见图4.5）。近似构成的骨骼与基本形变化都不大，在形状、大小、色彩、肌理等方面有着共同的特征，主要是在基本形的基础上进行的近似变化。近似呈现出一种统一中有变化的效果，在设计中运用近似手法可以统一画面风格，而不会呆板和缺少变化。近似的程度至关重要，过于近似会有重复感；反之，则又会失去近似的意义。

图4.5 近似构成

4.2.3 渐变

在日常生活中，声音由远渐近，路旁的树木近大远小，这些就是渐变。渐

变是一种规律很强的现象（见图4.6），是有顺序、有节奏、有韵律的一种变化。在设计上运用渐变手法，可使骨骼或基本形循序渐进地变化，呈现出阶段性的秩序。渐变能产生强烈的透视空间感，形成疏密感。比起重复的统一性，渐变往往呈现出阶段性变化的美。渐变会产生特殊的视觉效果，例如，从荷兰设计大师埃舍尔的作品中可以看出渐变会产生错视及运动感。

在运用渐变这一设计手法时，其变化程度非常重要，渐变程度太小会有重复之感，渐变过大则会失去其有特色的规律性效果，而给人不连贯的感觉和视觉上的跳动感，因此，需要凭借视觉经验，根据设计的元素、构成的空间布局等来调节渐变的速度。另外，关于渐变，不能仅仅局限于形态的相互转变，这样难免缺乏深度，应努力使其构思具有一定的思想内涵。

图4.6　渐变构成

4.2.4　发射

在自然界中，鲜花的结构、太阳四射的光芒都是发射现象。严格地讲，发射也是一种重复，也是渐变的一种特殊的表现形式（见图4.7）。

发射具有强烈的方向性，以一点或多点为中心，向周围发射、扩散，具有较强的动感及节奏感。发射中心可以成为重要的视觉焦点，给人以强烈的视觉吸引力；可以形成光学的动感，甚至产生爆炸般的效果；其重复的基本形或骨骼可以从四面向一个或数个中心集中，如万箭穿心；也可以由中心向四周发射，如树木的年轮。

图4.7　发射构成

4.2.5　特异

特异又称突破，是指有意打破有规律、有秩序的关系，从而使少数要素突出（见图4.8）。例如，"鹤立鸡群""万绿丛中一点红"都是特异现象。特异是对重复、近似、渐变、发射等有规律、有秩序构成的突破，是规律性构成中的局部变化，是以比较为基础的。通过小部分的突破规律，可以形成视觉焦点，从而引人注目。在设计中，常用特异的手法来突出重点。

特异可通过形状、大小、方向、位置、肌理、色彩、动静、疏密等方面的变化而产生。但是，过于同类会失去特异的效果，过少则会被规律埋没。特异往往是在重复的基础上进行的。一般而言，在设计中，特异只占少部分或极小位置才能突出，以形成视觉中心；反之，则会因破坏了视觉的统一感而不会引起注意。

图4.8　特异构成

4.2.6 密集

密集是组织疏密关系的一种手法，是比较自由性的构成形式（见图4.9）。不管是疏还是密，均可构成设计焦点。密集是一种对比，具有一种节奏感。密集的本质是疏与密、少与多、松与紧的关系，在画面上，必须相互对比而存在。

对于基本形的密集，需要有一定数量方向的移动变化，常常出现从集中到消失的渐移现象。在密集构成练习中，其形宜简单，因为它需要重复多次才能显示密集关系，如果形过于复杂，则密集效果不会非常明显。

图4.9 密集构成

4.2.7 空间

这里所指的空间是指立体形态在二维空间的表现（见图4.10），即在只有长度、宽度的纸面上利用人的错觉表现立体感或立体的矛盾关系，甚至可以表现在真实空间中不可能出现的一些现象，即矛盾空间。空间具有平面性、幻觉性、矛盾性的特点，但其本质还是平面的。空间感与立体感有共通性质，立体的存在本身就是一种空间表现，所以表现立体的图形通常也具有空间感的效果，也可以运用色彩、肌理来表现空间感。

图4.10 空间构成

4.2.8 对比

对比是重要的形式法则（见图4.11），红花与绿叶、蓝天与白云均是自然界中的对比现象。对比存在于造型要素的各个方面，可以在基本形及其大小、位置、方向、肌理、色彩、动静、疏密、虚实等方面进行。对比构成不需要凭借任何形式的骨骼，主要依靠视觉衡量。

对比关系可以形成差别，产生强烈、明朗、肯定的视觉效果，给人以深刻印象。对比有强对比、弱对比、中等对比之分。在处理对比时，要注意画面的整体统一。在对比的同时，各要素应有一个总的趋势和对比的程度。对比太大会显得不统一，对比太小则显得不明显。

图4.11 对比构成

4.2.9 肌理

肌理又称质感，它是由于形表面的纹理变化而形成的，是一种表面的效果（见图4.12），如粗糙与光滑、软与硬、有无花纹等。自然界中的各种物质具有不同的肌理。肌理有自然肌理（天然大理石的纹路、木材的纹路等）和人工肌理（装潢材料的表面等）之分。

图4.12 肌理构成

人们对于肌理的认识往往以触觉为基础，也就是用手抚摸去感知，称为触觉肌理；由于长期的生活体验，人们有时不经过触摸也可感知的肌理，称为视觉肌理。视觉肌理是日常生活的经验积累，是一种条件反射式的心理感觉。进行肌理的研究与创作，目的是锻炼处理画面效果的能力，以进一步提高艺术表现力，使设计效果更加丰富多彩。

【课题训练 9】 形态的平面构成

（1）课题目的：掌握图形创造的基本规律，提高对形态及画面的视觉审美感受，领会不同的构成形式所呈现的风格特征。

（2）课题要求：设计或选择一平面形（态），进行重复、近似、渐变、发射、特异、密集、空间、对比、肌理构成形式的视觉练习。

（3）作业尺寸：每幅为 30cm×30cm，每种构成形式 4 幅，编排在 4 张 8 开卡纸上。

重复构成作业提示：

（1）基本形：不宜复杂，简单为宜，否则容易使画面杂乱无章。

【重复构成形式】

（2）骨骼：水平线与垂直线加以宽窄变动和方向的变动。

（3）重复的类型：在重复的构成中主要是指基本形形状相同。广义上的重复包括以下 5 个方面。

① 形状的重复：形状相同，但大小、色彩等方面有所变化。

② 大小的重复：相似或相同的形状，以不变的大小进行重复。

③ 色彩的重复：在色彩相同的条件下，形状、大小可有所变动。

④ 肌理的重复：在肌理相同的条件下，形状、大小、色彩可有所变动。

⑤ 方向的重复：构成中形状有明显一致的方向性。

近似构成作业提示：

（1）形的近似：在形的近似中，通常以一个基本形作为基础，做一些增与减、正与负、大与小，方向及色彩等方面的变化。

【近似构成形式】

（2）骨骼：骨骼可以是重复或是分条错开的，也可以不是重复而是近似的。也就是说，骨骼单位的形状、大小有一定变化，是近似的，或将基本形分布在设计的骨架框内，使某个基本形以不同的方式、形状出现在单位骨骼里。

重复构成

近似构成

渐变构成作业提示：

（1）形状的渐变：一个基本形渐变到另一个基本形，基本形可以由完整渐变到残缺，也可由简单渐变到复杂，或由抽象渐变到具象。

① 方向与位置的渐变：基本形可在平面上作方向与位置的渐变。

② 大小的渐变：基本形由大到小或由小到大的渐变排列，此时会产生远近的深度及空间感。

③ 色彩的渐变：在色彩渐变训练中，色相、明度、纯度都可以作出渐变的效果。

（2）骨骼的渐变：骨骼的渐变是指骨骼有规律地变化，使基本形在形状、大小、方向上进行变化。划分骨骼的线可作水平、垂直、斜线、折线、曲线等各种骨骼渐变。

【渐变构成形式】

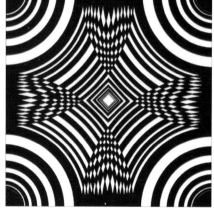

渐变构成

发射构成作业提示：

（1）发射构成必须具备两个条件：一是明确的中心点；二是必须向四处扩散或向中心集聚。

（2）发射形式。

① 离心式：骨骼线或基本形由中心向外发射。

② 向心式：骨骼线或基本形由四周向中心集聚。

③ 同心式：骨骼线或基本形层层环绕一个中心点，每层基本形的数量不断增加，形成实际扩大的结构或扩散的形式。

【发射构成形式】

特异构成作业提示：

（1）特异构成：原则上指同类的突然变化，是规律的突破，如一排不锈钢水壶中有一只红色塑料水壶。而一排不锈钢水壶中突然出现一只鼠标，则不属于特异。

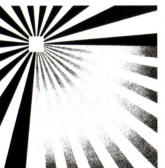

发射构成

（2）特异基本形：绝大部分基本形保持一致，其中一小部分产生突破性的变异。特异基本形与一致的基本形之间既保持某种联系而又不失去整体感，特异部分基本形要突出从而引人注目。

① 特异部分基本形的大小、方向、位置、角度发生变化。

② 特异部分基本形的形态特征发生变化。

③ 在基本形排列的大小、形状、位置、方向都一样的基础上，色彩发生变化。

【特异构成形式】

特异构成

密集构成作业提示：

（1）密集构成：以点的集合、结集为特点，所以基本形要小，这样才会体现密。

（2）预置形密集：密集的点固定，基本形趋附在点的周围，越接近点越密，越远离点则越疏散。这个点可以是一个或几个。

（3）无定形密集：在构成时预先不设假定密集趋向的点或线，而是按照美学法则随意布置，但要有清晰的焦点及基本形的渐移分布。对点的不同安置，可显示不同的张力。

【密集构成形式】

密集构成

【空间构成形式】

空间构成作业提示：

（1）平面空间：由长与宽两种单元元素构成的空间，如正与负、黑与白、虚与实。

（2）幻觉空间：运用透视原理，由几个面组合而形成的高、宽、深三维空间感觉，形成平面中的立体感。

（3）矛盾空间：对透视线作特殊处理，如渐变、改变方向等，再辅以点、线、面的重复、渐变、发射等，形成矛盾的表现。矛盾空间是利用人的视觉的错视而得到的一种形式，能够给人以新的意想不到的视觉效果。

空间构成

对比构成作业提示：

(1) 形状对比：完全不同的形状会产生对比，如直线形与曲线形、简单形与复杂形等。但为了统一和协调，作品中的形象要素的色彩、方向、肌理、线型或内容、功能结构等某一方面具有一致性和相互联系。

【对比构成形式】

(2) 大小对比：形状的大小相差悬殊时，则形成大小对比；当大小相近或相同时，则会产生统一感。所以在组织对比时，大小两方面宜以一方为主，以保持均衡统一感。

(3) 疏密对比：形态疏密的不同配置可在画面中产生一个或多个重心。

(4) 位置对比：位置的上下、左右不同会形成位置对比，此时画面的平衡关系尤为重要。

(5) 方向对比：形态方向上的处理，要注意方向变动不宜过多，要有主导方向或汇聚中心，以免产生凌乱感。

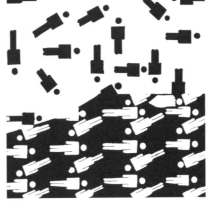

(6) 色彩对比：不同的色彩可以形成对比，好的色彩关系对比能使画面变化丰富而不显琐碎。

对比构成

(7) 空间对比：主要是形的正与负、虚与实、黑与白所产生的对比，也可以是平面与立体效果的对比。

肌理构成作业提示：

（1）观察大自然，采集并比较肌理效果，如草地、沙滩、铁锈、枯树等。

（2）将树叶、纸、布、沙子等现成的材料加工处理后，贴附于平面之上形成特定的触觉肌理。

（3）采用一定的工艺手段，对原材料的表面进行加工改造，形成新的视觉肌理，如敲打成凹凸不平的金属片。

（4）尝试用特殊技法模仿自然界的肌理，如绘写法、剪刻法、吹色法、滴色法、压磨法、粘贴法、撕贴法、拓印法、刮擦法，以及钻、焊、钉的方法等。

【肌理构成形式】

肌理构成

【课题训练10】平面构成应用训练

(1) 课题目的：训练构形能力、构图能力，体验平面构成形式要素的具体应用。

(2) 课题要求：

① 选择一载体，运用点、线、面元素进行平面视觉表现。每组完成2个系列，每一系列4件（幅）。

② 尝试在不同的载体上，综合运用所学知识，创造具有个性风格的图形作品。每组完成2个系列，每个系列4件（幅）。

(3) 作业尺寸：尺寸不限，编排在2张8开卡纸上，如作品为三维效果，可拍成照片后打印。

作业提示：

(1) 运用点、线、面元素进行手表、纸杯、服饰、CD光盘、花瓶、T恤、帽子、包装袋、手提袋等形态的表现或图案装饰。

(2) 画面构成形式与所选载体外形相吻合。

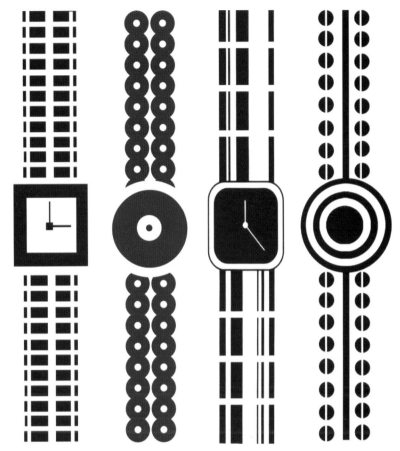

手表形态构成设计（简洁、对比、节奏）

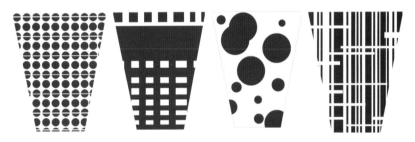

纸杯形态构成（空间、节奏、韵律）

【课题训练10 平面构成应用训练】

第5章 认识色彩

【教学提示】

(1) 了解色彩的基本属性。

(2) 了解色彩的物理性质、色立体,以及色彩体系的应用。

(3) 掌握色彩的基本调色方法。

【教学要求】

知识要点	能力要求	相关知识
色彩的产生原理	掌握色彩产生的基本原理 了解色彩的物理属性	光与色
色彩的分类与属性	了解色彩分类的方法 掌握色彩的基本属性	色彩三要素
色彩的表示体系	了解色彩呈现系统的类别 理解色立体的基本结构和原理 掌握色彩表示体系的特点	色相环、色立体

【基本概念】

（1）色彩。色彩是客观世界存在的一种自然现象，是一种视觉形态，是眼睛对可见光的感受。色彩产生的必要条件为光、物体和健康的眼睛。

（2）色彩构成。色彩构成即色彩的相互作用，是指从人对色彩的知觉和心理效果出发，研究构成要素间的相互关系，将复杂的色彩现象还原成基本要素，利用色彩在空间、量和质上的可变幻性，按照一定的规律去组合各构成要素之间的相互关系，再创造出新的色彩关系的过程。色彩构成是艺术设计专业基础理论课程之一。它与平面构成及立体构成有着不可分割的关系，不能脱离形体、空间、位置、面积、肌理等独立存在。

【白光】

（3）白光。日光中包含不同波长的可见光，当它们混合在一起时，看到的就是白光。白光在刺激人的视觉时，会因可见光谱的波长不同，引起不同的色彩感知。

【色光三原色】

（4）单色光。光谱中不能再分解的色光叫单色光。由单色光混合而成的光叫复色光。例如，自然界中的太阳、白炽灯和日光灯发出的光都是复色光。色光三原色为朱红、翠绿和蓝紫。

我们生活在一个五彩缤纷的世界，从大自然的神奇景观到人类创造的文明世界，无时无刻不在感受着色彩的冲击，体会着色彩的魅力。色彩现象从根本上说是光的一种表现形式。不同波长的光可以引起人眼不同的色彩感觉，不同的光源有不同的颜色，而受光体则根据对光的吸收和反射能力呈现出千差万别的颜色。色彩学家总结了前人在这方面的研究成果，建立了相关的色彩理论和色彩系统。

5.1 色彩的物理属性

5.1.1 光与色

色彩是一种视觉形态，是眼睛对可见光的感受。光色并存，有光才有色。光刺激眼睛所产生的视感觉为色彩。色彩产生的必要条件为光、物体和健康的眼睛（见图5.1）。当光线照射到物体表面时，物体因具有不同的物理特性，对光线进行不同的吸收、反射，被反射的光经过视觉感色细胞，再经过视觉神经输送到大脑，经大脑分析、判断形成视感受差异，才能感知色彩。所以说，光是感知的条件，色是感知的结果。

光在物理学上属于电磁波的一部分（见图5.2）。它与宇宙射线、X射线、紫外线、可见光、红外线和无线电波等并存于宇宙中。这些电磁波都各有不同的波长和振动频率。只有380～780nm波长的电磁波才能被人的视觉所接受，这段波长叫可见光谱，即常称的可见光。其余波长的电磁波都是人眼看不见的，称为不可见光，实际上就是不同的射线或电波。波长长于780nm的电磁波叫红外线，短于380nm的电磁波叫紫外线。标准色的波长范围见下表。

【波长范围表】

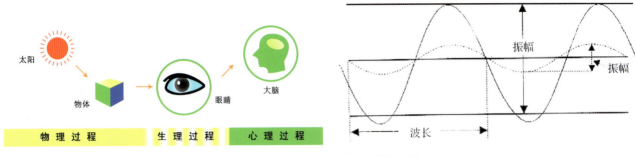

图5.1 色彩与视觉　　　　　　　　　　　　图5.2 光波与振幅

17世纪，英国物理学家牛顿用三棱镜做了历史上著名的光的色散实验（见图5.3），太阳光经过三棱镜分解为红、橙、黄、绿、青、蓝、紫七色光束，这被称为光谱。

可见光的不同色相都具有自己的波长，红色波长最长，紫色波长最短。波长长的传递范围远，呈暖色调；波长短的传递范围近，显冷色调。光的物理性质由光波的振幅和波长两个因素决定，波长的长度差别决定了色相的差别，波长相同而振幅不同则决定了色相明暗的差别，即明度差别。

表　标准色的波长范围

颜色	波长/nm	范围/nm
红	700	640~750
橙	620	600~640
黄	580	550~600
绿	520	480~550
蓝	470	450~480
紫	420	400~450

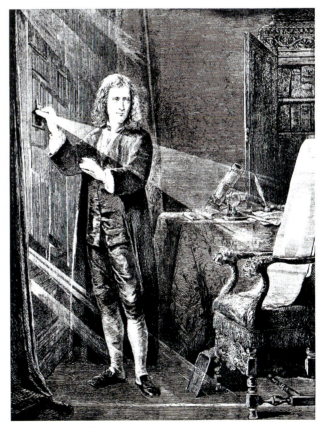

图5.3 光的色散实验

5.1.2 光源色、物体色和固有色

1. 光源色

各种光源发出的光,因光波的长短、强弱、比例性质不同而形成了不同的色光,叫光源色。光源色是指光源本身的色彩。光的来源可以分为两大类:一是自然光,如日光(见图5.4)、月光、荧光等;二是人造光,如灯光(见图5.5)、火光、电焊光等。各种光都有各自的色彩特征,如阳光在早晨、中午、傍晚的色彩各不相同;灯光中日光灯光、霓虹灯光,火光中炉火光、烛光等的色彩也都不一样。

光源色在色彩关系中起支配作用(见图5.6),对物体的受光部分影响较大,特别是表面光滑的物体,如陶瓷、金属、玻璃等器皿上的高光,往往是光源色的直接反射。

光源本身的色彩也不是一成不变的,而是随着光的强弱、距离的远近、媒介的变化等有所不同。当光源色改变时,受光物体所呈现的颜色也随之变化。如图5.7所示,在不同光线情况下,物体的色彩也有所不同。

图5.4 日光

图5.5 灯光

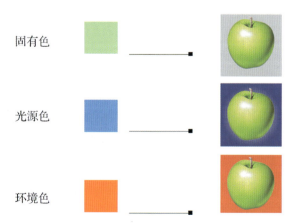

图5.6 光对物体色彩的支配

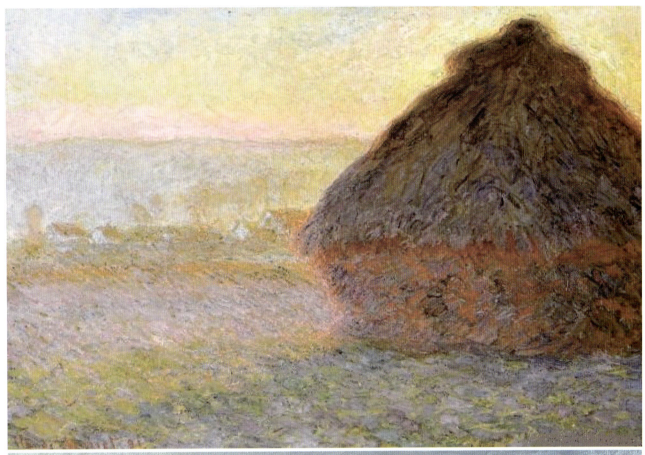

图 5.7 草垛（莫奈）

2. 物体色

在光的作用下，人眼所感知的色彩，除了取决于投射光线的光谱成分和物体吸收、反射、透射的色光外，还与视觉的接收、传递系统有关。光线、物体、视觉共同造就了一个色彩的世界，三者缺一不可。自然界的物体本身并不发光，只有在光线的照射下才能呈现出色彩。因此，物体的色彩是由物体对光线的吸收、反射、透射等作用决定的，同一物体在不同的光源下会呈现出不同的色相。

物体间色彩的差异取决于光源及物体表面吸收与反射光的能力。在全色光（日光）下，白色物体反射日光中的全部色光，黑色物体吸收日光中的全部色光，红色物体只能反射日光中的红色光，黄色物体反射日光中的红色光和绿色光，蓝色物体则只反射日光中的蓝色光（见图5.8）。

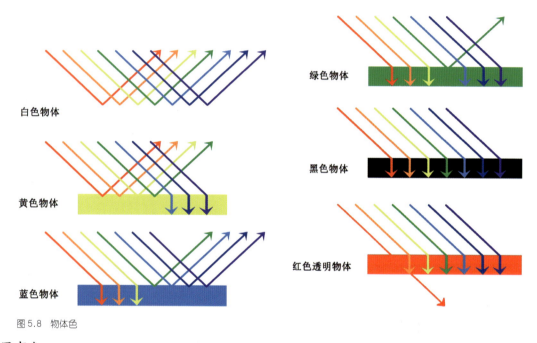

图5.8 物体色

3. 固有色

固有色是指在白天自然光照射下，不同的物体所反射的不同色光，也叫物体的表面色。尽管物体在光线的作用下不断地改变着它的色彩属性，但由于色彩记忆的存在，人们往往会忽视这些色彩的变化。例如，一个红色的苹果，无论是在白色的日光下，还是在黄色的烛光下，在人们的眼里仍然是红色的苹果。于是，人们因为对日光下物体的颜色印象最深，便通常把物体在白色日光下呈现出的颜色作为它的固有色。

虽然光源色改变了，但由于理解能力有限，人们对于物体的色彩产生了一个根深蒂固的印象，仍然认为血是红色的、草是绿色的，仍然认为各种物体具有它们的固有色。

【固有色与物体色的区别】

各种物体的固有色的差异还和光线照射的角度、物体本身的结构特点、表面状况及距离视点的位置有着密切的关系。固有色一般在间接光照射下比较明显，在直接光照射下会减弱，在背光情况下会明显变暗。

5.1.3 色彩的三原色、三间色和复色

1. 三原色

色彩中不能再分解的基本色称为原色。在与色彩相关的理论中,红、黄、蓝三种颜色被称为三原色。也可以理解为,这是三种最为原始或纯粹的色彩。原色能合成其他颜色,而其他颜色不能还原出本来的原色。常用的颜料中除了色素外,还含有其他化学成分,所以两种以上的颜料相调和,纯度就会受到影响,调和的颜色种类越多越不纯,也就越不鲜明,如颜料三原色相加只能得到一种黑浊色,而不是纯黑色。

2. 三间色

这里所说的间色,是与三原色相对而存在的。比如说,由三原色中的红与蓝、蓝与黄、黄与红混合而产生出的三种色彩被称为第一间色。而第一间色与邻近的三原色混合所得到的另一组色彩则被称为第二间色。间色在视觉刺激的强度上相对三原色来说缓和了不少,属于比较容易搭配的色彩。间色尽管是二次色,但仍有很强的视觉冲击力,容易带来轻松、明快、愉悦的气氛。

3. 复色

用间色与另一种间色或间色与互补的原色配出来的颜色叫复色,也叫第三次色。其中也包括一种原色与黑色或灰色相调和所得到的带有色相的灰色。

由于调配的次数多,所以复色更灰,名称不确定。复色色相倾向比较微妙、不明显,视觉刺激度比较缓和,如果搭配不当,画面容易脏或灰,有沉闷、压抑之感,属于不好搭配之色。但是,有时复色与深色搭配能很好地表达神秘感、纵深感和空间感。如果再把这些间色或复色进行不同量的互相混合调配,所产生出来的无数的微妙颜色就组成了绚丽灿烂的色彩世界(见图5.9)。

每种复色都包含着三原色,但每种复色所包含的原色成分都各不相同,因而在复色中会呈现出千差万别的色相。

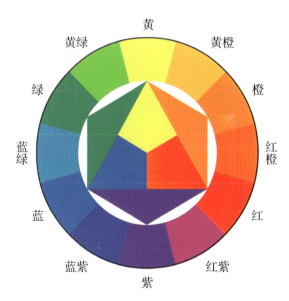

图5.9 伊顿色相环

5.2 色彩的分类

为了便于认识千差万别的色彩世界,认识色彩的基本属性和基本规律,一般把色彩分为无彩色系和有彩色系两大类。

5.2.1 无彩色系

无彩色系包括黑、白，或者由黑、白两色调配不同浓淡层次的灰色。如果把白色、黑色及各种不同浓淡的灰色按照上白下黑呈渐变的规律排列起来，即可形成一个秩序系列，色彩学上称此序列为黑白度序列。黑白度可称为明暗度或简称明度，因此，黑白度序列又可称为明度序列。无彩色系的色彩无色相属性，无纯度属性，只有明度属性（见图5.10）。

5.2.2 有彩色系

有彩色系又称彩色系，是指除无彩色系外，所有不同明暗、不同纯度、不同色相的颜色，即光谱上呈现出的红、橙、黄、绿、青、蓝、紫。色相、明度、纯度为彩色系颜色最基本的特征，也叫色彩三属性（色彩三要素）（见图5.11）。

图5.10 牛（毕加索）

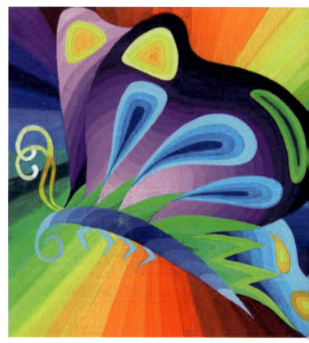

图5.11 有彩色系练习

5.3 色彩的三要素

色相、明度和纯度是色彩最基本的三大要素，把握好色彩三要素对整个色彩的学习及运用非常重要。色彩设计很多时候是在这三大要素之间进行比对和调和，其目的就是要用色彩来创造美。

5.3.1 色相

作为色彩的三大要素之首的色相，可以理解为色彩的相貌，如大红、橘黄、翠绿、群青、钴蓝等都是色

彩不同的相貌名称。在色相环上，可以明确地区分出不同的色彩，以及它们之间的相互关系（见图5.12）。色相可构成高纯度、中纯度、低纯度、高明度、中明度、低明度等以色相对比为主的多种色调。

在色彩学中，色相是有彩色系的最重要的属性，是色彩的重要特征。在应用色彩理论中，通常是用色相环而不是用呈直线顺序的光谱表示色相序列的（见图5.13～图5.15）。可见光谱的两个极端色，即红与紫，在色相环上绝妙地连接起来，可使色相系列呈循环的秩序。最简单的色环由光谱6色相环绕而成。如果在6色相之间增加一个过渡色相，这样就在红与橙之间增加了红橙色，在红与紫之间增加了紫红色……以此类推，还可以增加黄橙、黄绿、蓝绿、蓝紫各色，组成12色相环。从人眼的辨别力来看，12色相是很容易被分清的色相。如果在12色相间继续增加一个过渡色相，如在黄绿与黄之间增加一个绿味黄，在黄绿与绿之间增加一个黄味……以此类推，就会组成一个24色的色相环，它呈现出微妙而柔和的色相过渡节奏。24色相环在色彩设计中具有极大的实用性。

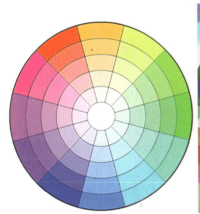

图5.12 色相

图5.13 色相对比练习1

图5.14 色相对比练习2

5.3.2 明度

明度（见图5.16）是指色彩之间的明暗关系，色彩越浅，明度越高；反之，则明度降低。明度也是全部色彩均具有的属性。任何色相均可以还原成明度关系来考量，如人们平时画的素描、所拍的黑白照片、所看的黑白电视等。无彩色系通过黑、白相混可形成不同明度的灰色序列。黑色明度最低，白色明度最高。

有彩色系也存在不同的明度，如柠檬黄明度较高，而蓝色、紫色明度较低。将有彩色系任何一色与黑或白相混，可使该色明度降低或提高，形成该色的明度序列。

图5.15 色相对比练习3

明度关系是色彩搭配的基础，可以较好地表现色彩的立体感、空间层次感。明度在三要素中具有独立的特征，可不带任何色相特征而单独呈现，色相与纯度则必须依赖一定的明暗才能显现。明度可构成高明度、中明度、低明度等以明度对比为主的多种色调（见图5.17、图5.18）。

图5.16　明度

图5.17　明度练习1

图5.18　明度练习2

各种有色物体由于其反射光量有区别，所以产生的颜色有明暗强弱。任何色彩均有其明暗关系，这是色彩关系的骨架，而且有其自身的美学价值和表现魅力，如素描、黑白照片、黑白电影等。

没有明暗关系的构成，色彩会失去分量而显得苍白无力。只有介入明度变化的色彩，才能展现出色彩的视觉冲击力和丰富的层次变化（见图5.19）。

在无彩色系中，最高明度为白色，最低明度为黑色，灰色居中。人眼最大明度辨别力为近200个等级层次，普通明度标准定在9级左右。色彩的明度有以下3种情况：

（1）同一色相不同明度。同一颜色在强光照射下显得特别明亮，在弱光照射下显得灰暗模糊。

（2）同一颜色加黑或加白后也能产生不同明度的层次。

（3）各种颜色的不同明度。每一种纯色都有其相应的明度，黄色的明度最高，蓝紫色的明度最低，红绿色的明度居中。

色彩的明度变化往往会影响纯度的改变。

5.3.3 纯度

纯度（见图5.20）是指色彩的纯净程度，又称彩度、饱和度。它表示颜色中所含有色成分的比例，含有色成分的比例越大，色彩的纯度就越高；反之，含有色成分的比例越小，纯度就越低。色彩的纯度受调色次数的影响，尤其是与黑、白、灰等无彩色系相混的状况有着直接的关系，所以任何一个色彩加白、加黑、加灰均会降低其纯度，而且混入灰色越多，纯度降低也会越多（见图5.21、图5.22）。有彩色相混也会使纯度降低。

纯度又可分为高纯度、中纯度、低纯度几个层次。高纯度的色彩体现出鲜艳、饱和、

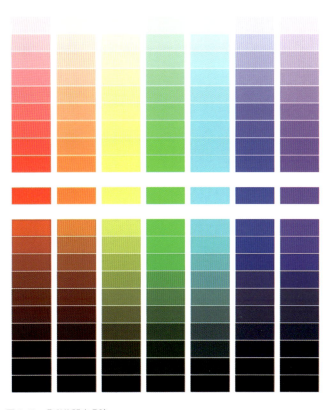

图 5.19　色彩的明度色阶

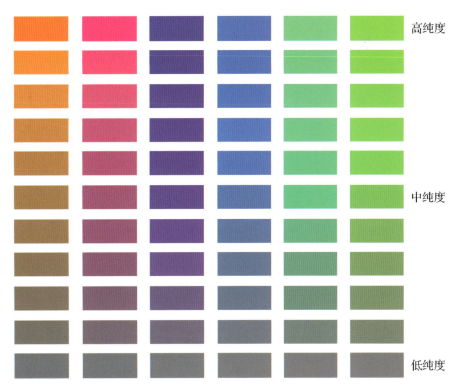

图 5.20　色彩的纯度色阶

强烈、个性鲜明的特征；中纯度的色彩则显得相对稳重、厚重，尤其是和谐；低纯度的色彩对比关系有时会显得较为沉闷、乏味，但也往往会体现出含蓄、神秘的特征。

图 5.21　纯度对比练习 1

图 5.22　纯度对比练习 2

5.4　色彩的表示体系

在美术学或设计学领域中，人们通常用两种方式来表示色彩的相互关系：一种是色相环，最基本的有 12 色、24 色的色彩关系，这是以一种环形的方式来表示色与色之间的相接、相邻、对比、互补等关系的方式；另一种是色立体的展示形式，这是一种通过三维立体的方式来展示各种色彩从色相、明度到纯度之间关

系的方式。这两种表示方式都能够较清晰地帮助人们以一种方位与坐标的方式去辨认色彩所处的位置，以及了解色彩与色彩之间的各种关系。

5.4.1 色相环

牛顿将太阳光分解以后产生的红、橙、黄、绿、青、蓝、紫光带首尾相接，形成了一个圆环，定名为色相，又称牛顿色相环。这6个色相之间表示三原色、三间色、邻近色、对比、互补色等相互关系。牛顿色相环为后来的表色体系的建立奠定了一定的理论基础，随后又出现了伊顿12色相环、孟塞尔100色环、奥斯特瓦德24色相环、PCCS 24色相环。人们根据不同色相的特点和波长，将色彩按色相秩序组成一个色环，最简单的是以光谱的6色环绕组成。如果在6色之间加上一个过渡色，就变成12色（见图5.23）；再加上一个过渡色，就变成24色（见图5.24）。12色相环从红开始依次为红、红橙、橙、黄橙、黄、黄绿、绿、蓝绿、蓝、蓝紫、紫、红紫。24色相环各色相间隔15°，12色相环各色间隔30°。

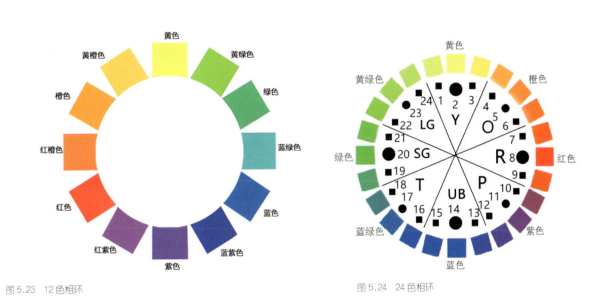

图5.23　12色相环　　　　　　　　图5.24　24色相环

5.4.2 色立体

牛顿色相环的发明虽然建立了色彩在色相关系上的表示方法，但是色彩的基本属性还有明度与纯度。显然，二维的平面是无法表达3个因素的。所谓色立体，就是借助于三维空间的模式来表示色相、明度、纯度关系的表示方法。色立体是一个假设的立体色彩模型，理想状态的色立体像一个地球仪（见图5.25）。在这个模型中，整个球体从内核到表面就是这个色彩系统所有的色彩；球的中心是一条自上而下变化的灰度色彩中心轴，靠北极（上方）的一端是白色，靠南极（下方）的一端是黑色，用来表示彩色的明度。其他色彩的明度与中心轴的变化相一致，越往北极，颜色明度越高，到达北极点就是纯白色；越往南极，颜色明度越

低，到达南极点就是纯黑色。最纯的颜色都附着在球的赤道表面，沿赤道做圆周运动，表示色彩的色相变化；从球的表面向中心轴的水平方向运动，表示色彩的纯度变化。

3种主要色立体分别是孟塞尔色立体、奥斯特瓦德色立体、日本色研所色立体。

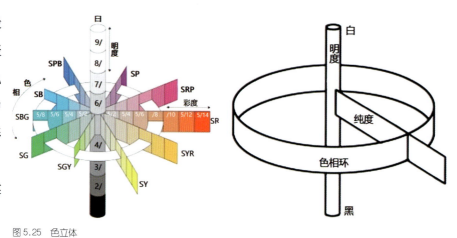

图5.25 色立体

1. 孟塞尔色立体

孟塞尔（Albert H.Munsell）是美国色彩学家、美术教育家。他创立的孟塞尔颜色系统用三维空间的近似球状的模型，把色彩的色相、明度、纯度这三种视觉特征全部表示出来。孟塞尔早在1905年就出版了《孟塞尔颜色色谱》，后经美国国家标准局、光学学会反复修订并出版了《孟塞尔颜色图册》。孟塞尔颜色系统着重研究颜色的分类与标定、色彩的逻辑心理与视觉特征等，为经典艺术色彩学奠定了基础，也是数字色彩理论参照的重要内容。

孟塞尔色立体（见图5.26）的中心轴为无彩色系，从白到黑分为11个等级。中心轴的顶端为白色，中心轴的底端为黑色。由于孟塞尔色立体中各纯色相的明度值及纯度值高低不一，所以其色立体的外形呈凹凸起伏的不规则状球体，俗称色树。

孟塞尔色相环以红（R）、黄（Y）、绿（G）、蓝（B）、紫（P）共5个基本色相组成，在邻近的色相之间再插入中间色黄红（YR）、黄绿（YG）、蓝绿（BG）、紫蓝（PB）、红紫（RP），构成10个主要色相，每个色相又分成10个等级，形成100个色相刻度的色相环，其中以第5级为该色的代表色。

2. 奥斯特瓦德色立体

奥斯特瓦德（Wilhelm F.Ostwald）是德国化学家，他对染料化学做出过很大的贡献。1921年，他出版了《奥斯特瓦德色彩图示》，后被称为奥斯特瓦德色立体。他将各个明度从0.035～0.891分成8份，分别用a、c、e、g、i、l、n、p表示，每个字母分别含白量和黑量。奥斯特瓦德色立体以明暗系列为垂直中心轴，并以此作为三角形的一条边，其顶点为纯色，上端为明色，下端为暗色，位于三角中间部分的色彩含灰色，且各个色的比例为"纯色量+白量+黑量=100%"。

奥斯特瓦德色立体的色相环由24色组成，色相环直径两端的色互为补色，以黄、橙、红、紫、青紫（群青）、青（绿蓝）、绿（海绿）、黄绿（叶绿）为8个主色，各主色再分三等分组成24色相环，并用1～24的数字表示。其每个色都有色相号、含白量、含黑量。例如，8ga表示：8号色（红色）；g是含白量，由表查得为

22；a是含黑量，查得为11，结论是浅红色。

奥斯特瓦德将每片颜色订在一起，便形成一个陀螺状的色立体（见图5.27）。奥斯特瓦德色立体的中心轴也由无彩色系构成，从黑到白，共计8个明度段。

图5.26 孟塞尔色立体

图5.27 奥斯特瓦德色立体

3．日本色研所色立体（PCCS）

PCCS（Practical Color Coordinate System）是日本色彩研究所于1964年发表的色彩设计应用体系。该体系在吸收了孟塞尔和奥斯特瓦德色彩体系的优点的基础上创立而成。

PCCS以红、橙、黄、绿、蓝、紫6个主要色相为基础，以等间隔、等视觉差距的比例调配出24色相环，每一色前标以数字序号，如1红、2红味橙、3橙红、4橙、5黄味橙……24紫味红。该色相环注重等差感觉，又被称为等差色相环。等差色相环上直径两端的色相非完全正确的补色关系。明度表示位于中心轴的无彩色明度系列，从白到黑共计11级。黑色定为10，白色定为20，其间为9级灰阶。纯度表示与孟塞尔色立体近似，但纯度分割比例不同。红色为最高纯度色，纯度等级划分为9级。

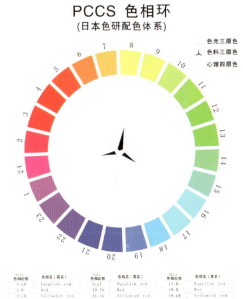

PCCS的最大特征就是加进了色调的概念。PCCS色立体（见图5.28)将无彩色划分为5种色调：白(w)、浅灰(ltgy)、中灰(mgy)、暗灰(dkgy)、黑(bk)；将有彩色划分为12种色调，即鲜的(v)、明的(b)、高的(hb)、强的(s)、深的(dp)、浅的(lt)、浊的(d)、暗的(dk)、粉的(p)、浅灰的(ltg)、灰的(g)、暗灰的(dkg)。

4．色立体的用途

（1）色立体相当于一本"配色字典"。每个人都有主观色调，在色彩使用上会局限于某个部分。色立体色谱为人们

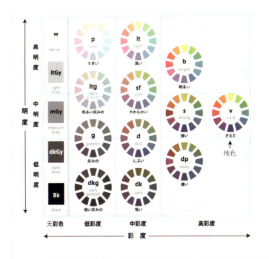
图5.28 日本色研所色立体

【四色标准色谱】

提供了几乎全部色彩体系，它会帮助人们丰富色彩词汇，开拓新的色彩思路。

（2）由于各种色彩在色立体中是按一定秩序排列的，色相秩序、纯度秩序、明度秩序都组织得非常严密，所以色立体指示着色彩的分类、对比、调和的一些规律。

（3）建立一个标准化的色立体谱，将给色彩的使用和管理带来极大的方便。只要知道某种色标号，就可在色谱中迅速而正确地找到它。但是，色谱也具有若干不可避免的缺点：首先，色谱只能用自己的色料制作，但色料不仅受生产技术的限制，而且在理论上受限制也很大，据色彩学家分析，还不可能用现有的色料印刷出所有的颜色来；其次，印刷的颜色也不可能长期保持不变色。

但在实用美术中，色立体只能作为配色的工具，毕竟科学的工具不能代替艺术创作。

【课题训练 11】调色练习

（1）课题目的：使用水粉颜料，用红、黄、蓝三种原色，外加黑、白两色进行调色练习。

（2）课题要求：合理地把握这5种色彩之间的比例关系，阶梯式地配置出各种不同的色彩，达到练习要求。根据以往的教学经验来看，三原色以选用大红、柠檬黄、钴蓝为佳。进行150～200种色彩的配置。

（3）作业课时：调色练习总课时为12课时（也可以将这个练习作为一个课外练习）。

作业提示：

（1）单色加黑或加白的混合，在两色之间调出12～15个色阶的色彩。教师结合练习讲解最基本的明度关系。

（2）做三原色中两种色彩之间的配置练习。教师结合练习讲解最基本的色相关系。

（3）做某一色彩加灰的配置（可分别选择浅灰、中灰、深灰进行调配）。教师结合练习讲解最基本的纯度关系。

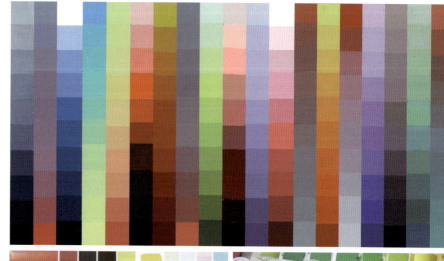

调色训练

【课题训练 12】明度组调训练

(1) 课题目的：使用一种颜色进行组调推移，至少要推移出 12 层，注意色阶的均匀变化。

(2) 课题要求：在推移时，最好设计一个适合推移的图形来充分表达明度推移的效果。

(3) 作业尺寸：作业纸张为 8 开，图形大小在 12cm×12cm 范围内，色卡尺寸为 2cm×3cm。

明度组调训练 1

明度组调训练 2

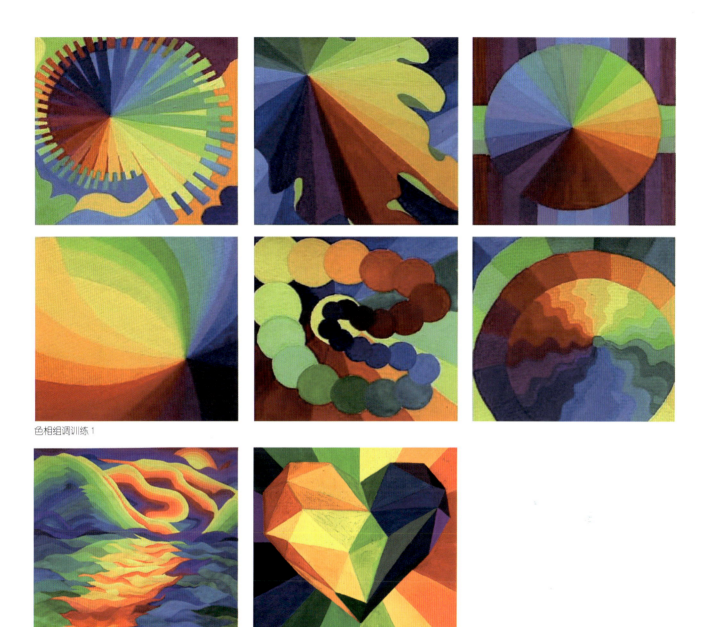

色相组调训练1

色相组调训练2

【课题训练13】色相组调训练

（1）课题目的：使用全色相进行推移，全色相至少要推移出12层，注意色阶的均匀变化。

（2）课题要求：在推移时，最好设计一个适合推移的图形来充分表达色相推移的效果。

（3）作业尺寸：作业纸张为8开，图形大小在12cm×12cm范围内，色卡尺寸为2cm×3cm。

【课题训练 14】纯度组调训练

(1) 课题目的:使用一种纯度较高的色彩向灰进行推移,至少要推移出 12 层,注意色阶的均匀变化。

(2) 课题要求:在推移时,最好设计一个适合推移的图形来充分表达纯度推移的效果。

(3) 作业尺寸:作业纸张为 8 开,图形大小在 12cm×12cm 范围内,色卡尺寸为 2cm×3cm。

纯度组调训练

第6章 色彩的对比与调和

【教学提示】

(1) 了解色彩对比的构成形式,熟悉色彩对比形成的视觉效果,培养对色彩的感知能力、理解能力。

(2) 掌握色彩对比的基本原理和表现方法,强化色彩应用和表现能力。

(3) 掌握色彩调和的方法和规律,能够在实际设计中进行很好的色彩搭配。

【教学要求】

知识要点	能力要求	相关知识
色彩的对比	了解色彩对比的基本原理 掌握色彩对比的类型和方法 能够较为熟练地进行设计应用	色相对比、明度对比、纯度对比、冷暖对比、同时对比、连续对比、面积对比、形状对比、距离对比、数量对比、虚实对比
色彩的调和	了解色彩调和的基本原理 掌握色彩调和的种类 能够较为熟练地进行应用	类似调和、对比调和、面积调和
色彩对比与色彩调和的方法	了解色彩对比与色彩调和的关系 掌握色彩对比与色彩调和的方法	大调和小对比、小调和大对比

【基本概念】

（1）明度基调。不同明度的色彩在画面中形成了强弱不同的高明单调、低明单调、高长调、高短调、中长调、中短调、低长调、低短调等明度基调。色彩的明度关系相对独立于色相关系和纯度关系。明暗基调的构成是整个色彩构成的关键，它可以充当色彩的骨架，影响整个画面的色彩关系。

（2）色相基调。色相基调是以色相为主调，在多种色彩对比关系中成为主旋律而构成的。任何一种色相都可以构成画面的主调，如蓝色、蓝绿色、蓝紫色与其他色相对比构成蓝色基调。每一种主色与周围色彩的对比有强有弱，如纯度相近但明度不同、色相类似但纯度不同、明度相近但色相不同，都会产生不同的视觉效果。

（3）纯度基调。纯度基调是指色彩结构在纯度关系上的整体感受。每一个由不同纯度关系构成的基调有着不同的情绪性，给人以种种联想，所以在作纯度基调构成时，应在整体的色相基调中把握每一个画面不同的纯度对比关系，这样才能获得最佳的色彩视觉效果。

在色彩的组合与配置中，对比与调和是普遍的现象，虽然调和是对比的对立面，但两者是不能分开的一对矛盾统一体，是相辅相成的辩证关系。色彩的对比是绝对的，而调和是相对的；对比是目的，而调和是手段；调和与对比都是构成色彩美感的要素。在色彩的运用中，没有绝对的对比，也没有绝对的调和，而是在对比之中求调和，在调和之中有对比。

6.1 色彩的对比

在日常生活中，人们观察物体的色彩时可以发现，不同的色彩存在或大或小的在色相、纯度、明度等方面的差别，这种差别称为色彩的对比（见图6.1）。这种差别的大小决定着对比的强弱，而对比的最大特点就是产生比较作用，甚至发生错觉。

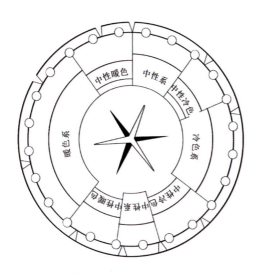 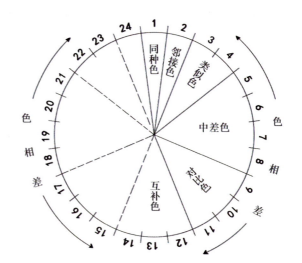

图6.1 色彩关系示意图

色彩的对比是色彩设计的重要原则之一，如能把握好色彩对比的规律并巧妙地应用色彩对比，便可以创造具有审美性的色彩设计。色彩通过对比而存在，但由于色彩本身的差异性，所以其所构成的对比关系也各具特点。色彩的对比包括色相对比、明度对比、纯度对比、冷暖对比、同时对比、连续对比、面积对比、形状对比、距离对比、数量对比和虚实对比等。

6.1.1 色相对比

色彩间所呈现的色相差别，构成了以色相为主的对比。由于色彩在色相环上的远近不同，所以形成了不同的色相构成对比（见图6.2）。

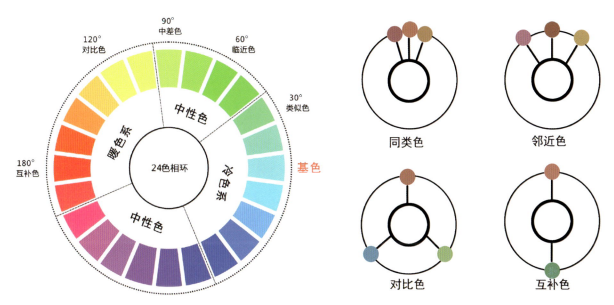

图6.2 色相对比类型示意图

1．同类色对比

同类色对比也称邻近色对比，是指在色相环上15°以内的色彩差别对比所呈现的色彩构成效果。它是同一色相捎带不同明度、纯度或冷暖倾向之间的色彩对比；它也是最弱的色相对比，需要依靠明度与纯度的差异对比来丰富画面。

特点：色相非常接近，属于最弱的色相对比（见图6.3）。

2．近似色对比

近似色对比是指色相在色相环中距离角度在45°左右产生的色彩对比，如红与橙、黄与绿、绿与蓝、蓝与紫等。

特点：画面色调和谐、统一，色相差别比同类色相稍大，属于中弱对比，仍需要靠明度、纯度等方面的差异对比来产生丰富的效果（见图6.4）。

形态构成

图6.3 同类色对比练习

图6.4 近似色对比练习

3. 中差色对比

中差色对比是指在24色相环上间隔60~120°，相差4~7色所产生的色彩对比，如红与黄、黄与蓝绿、蓝与绿。

特点：色彩对比效果较为明快，属于中对比，而且色彩的差别进一步增强，画面色彩丰富，同时色彩不是非常对立，易于调和（见图6.5）。

图6.5　中差色对比练习

4. 对比色对比

对比色对比是指在24色相环上间隔120~170°，相差7~11色所产生的色彩对比，如黄色与蓝色对比。

特点：色彩对比效果鲜明、强烈，具有饱和、华丽、欢乐、活跃的感情特点，容易使人兴奋、激动，但也易产生不协调感，属于色彩强对比（见图6.6、图6.7）。

5. 互补色对比

互补色对比是指色相环中处于180°的两色所产生的色彩对比，一般来说只有三对，即红与绿、蓝与橙、黄与紫。

图6.6　京剧脸谱中的对比色应用（马清《黄一刀》）

图6.7　海报中的对比色应用

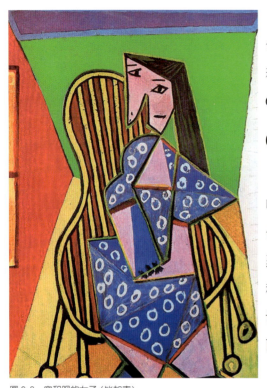

特点：互补色对比是色相对比中最强烈的一种对比关系，使色彩对比达到最大的鲜艳度，它可以改变画面中的单调平淡的色彩效果，但是处理不当极易造成杂乱、刺激、生硬等弊病（见图6.8）。

6.1.2 明度对比

明度对比是色彩明暗程度的对比，也称色彩的黑白度对比。明度差别越大，对比就越强；反之，就越小、越弱。明度对比在色彩构成中占有重要的位置，因为它比其他任何对比的感觉都强烈。任何彩色图像，转换成黑白图像后，层次关系依然存在，这种关系就是明度关系。明度可以脱离色相、纯度而独立存在。在设计色彩时，如不能正确地表现色彩的明度关系，一定会失去画面的体积感和空间层次感。

进行明度组调时，根据孟塞尔色立体，沿着色立体纵轴方向组织的黑、白、灰不同明暗程度可进行组调练习（见

图6.8 穿和服的女子（毕加索）

图6.9）。从黑到白可分为9个明度等级，配色明度差在三级以内的组合称为明度的弱对比，其色彩组合可称为短调；明度等级差在4级以上6级以内称为明度的中等对比，其色彩组合可称为中调；明度等级差在7级以上称为明度的强对比，其色彩组合可称为长调。

就画面基调而言，如果大面积色彩由高明度色构成（面积占70%以上），则可构成高明度基调；如果大面积色彩由中明度色构成（面积占70%以上），则可构成中明度基调；如果大面积色彩由低明度色构成（面积占70%以上），则可构成低明度基调。这样，就可形成以明度对比为主的多种色调（见图6.10）。

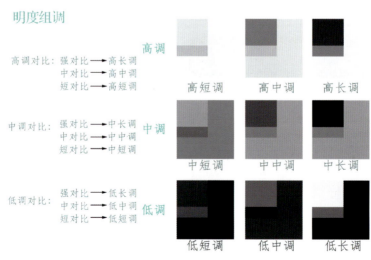

图6.9 明度对比关系

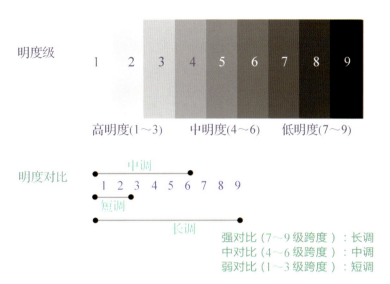

图 6.10 明度对比调性

如果明度对比的程度不同，画面基调的视觉作用与感情影响便各有特点（见图6.11）。一般而言，明度对比强，给人的立体感、光感就强，而且形象清晰度高；而对比弱时，体积感就弱，形象略显平面感，也易含混不清。同样的道理，高、中明度基调表现的画面效果也有差别：高明度基调给人明快、晴朗、轻盈的感觉；中明度基调给人稳定、平和、朴实的感觉；而低明度基调则给人阴郁、浑厚、沉闷的感觉。单纯的明度对比，只有无彩色黑、白、灰之间的对比才是单调的明度对比，而其他均为以明度对比为主的色调，包括同种色相与不同种色相的明度对比。

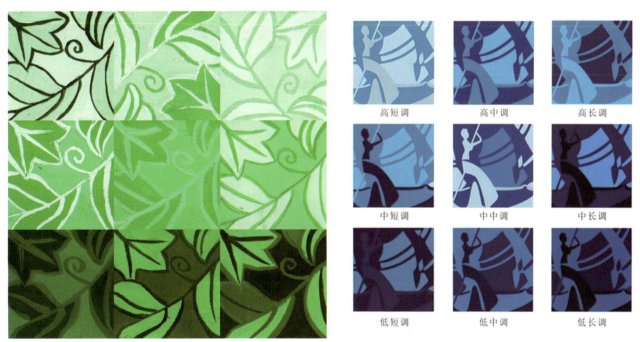

图 6.11 明度对比调性练习

6.1.3 纯度对比

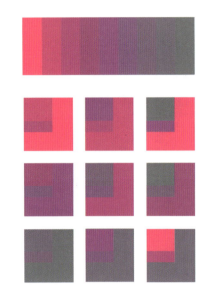

纯度对比是指色彩因纯净度不同而形成的差别对比，可以是单一色相不同纯度的对比，也可以是不同色相的纯度对比，通常是指艳丽颜色和含灰色的对比。根据色彩构图中用色的纯度差异，可将色调分为3种基调：低纯度、中纯度和高纯度。如将各主要色相纯度分为3段，则接近无彩轴的那些色彩为低纯度色，远离无彩轴的那些色彩为高纯度色，余下的色彩则为中纯度色。由于纯度对比的视觉作用低于明度对比的视觉作用，即3～4级纯度差相当于一个明度差，所以为了更好地说明问题将各色相的纯度分为9个等级，等级差别的大小决定着对比的强弱，等级差越大，对比就越强，反之则越弱（见图6.12）。

图6.12 纯度对比关系及调性

进行纯度组调时，可将色彩分为9个纯度等级，差别在8个以上的称为纯度强对比，即长调；等级差别在5个以上8个以下的称为纯度中等对比，即中调；等级差别在4个以内的称为纯度的弱对比，即短调。

就画面基调而言，可分为高调、中调和低调。高调是指高纯度色在画面占70%面积构成高纯度基调，即鲜调；中调是指中纯度色在画面占70%面积构成中纯度基调；低调是指低纯度色在画面占70%面积构成低纯度基调。

与明度对比一样，纯度对比的强弱也会影响基调的效果（见图6.13）。高纯度基调强烈而冲动，画面生动、活泼；中纯度基调给人中庸、文雅、含蓄的感觉；而低纯度基调令人感到无力、消极而平淡。另外，纯度对比强时，各色色相感鲜明，色彩（鲜艳）艳丽、生动，引人注目；纯度对比弱即纯度过于接近时，画面容易含混不清。纯度对比构成的色调往往含蓄、柔和，但也容易造成粉、脏、灰等，是在水粉写生中最容易出现的问题。

在纯度对比中，单纯的纯度对比很少出现，主要表现为包括明度、色相在内的纯度对比。纯度对比形成的多种色调也包括同种色相与不同种色相的纯度对比。

图6.13 明度、色相、纯度组调

图6.13 明度、色相、纯度组调（续）

6.1.4 冷暖对比

所谓冷暖，主要是人们对色光的一种心理联想，是由人的心理感受反映出来的，属于色彩心理作用范畴。高纯度的冷色显得更冷，高纯度的暖色显得更暖（见图6.14）。因色彩的冷暖差别而形成色彩的对比，称为冷暖对比（见图6.15）。

色立体上把高纯度的红橙色定为暖色极，把高纯度的蓝色定为冷色极。凡与暖色极相近的色为暖色，如红、黄等；凡与冷色极相近的色为冷色，如青紫、蓝绿等。在无彩色系中，把白色称为冷极，把黑色称为暖极。另外，冷暖对比是相对的，柠檬黄相对于蓝色偏暖，而相对于土黄又偏冷等。倾向越单纯，对比越强，刺激力也就越强，所以以冷暖对比为主构成的画面色调，冷调给人感觉寒冷、清爽、有空间层次感，而暖调则给人感觉热烈，有刺激、喜庆感等。

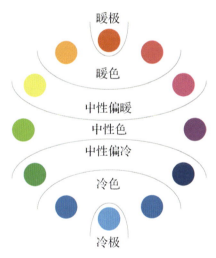

图6.14 冷色和暖色

当画面中呈现赤、橙、黄、绿的色彩组合时，人们马上会感受到明媚而温暖的阳光，内心焕发出一种激动人心的喜悦感；而当画面中呈现蓝、蓝绿、蓝紫色彩组合时，人们马上会感受到一丝凉意和寒气。可见，冷暖配色对感官和心理的作用是很强的。冷暖色基调的组合会产生美妙的视觉效果，影响人的情绪，给人以各种美的联想。冷暖色调的构成不仅仅限于色相环上的冷暖色系，在实际的配色中，只要变换一下各对比色的明度和纯度关系，就会产生不同程度的冷暖关系的色调。从色彩的心理要素中可知，作为无彩色的黑、白、灰也有相对的冷暖变化，白色就偏冷，色彩的明度越亮相对就越冷，即使是无彩色的明度也有不同的冷

图6.15 冷暖对比1

【色彩的感觉】

暖倾向。冷暖色在色彩构成中就像一对孪生姐妹难以分开，任何一个色彩画面都有冷暖不同的色彩对比，在暖色调中有相应的冷色对比，冷色调中也有相应的暖色对比；二者的关系也是相对而言的，如绿色与蓝色相比偏暖、与橙色相比又偏冷，因此，在对比关系中没有清一色的冷或暖。不同程度的冷暖对比产生了生动活泼的色彩效果，构成不同程度的冷暖基调，所以可以表现不同的主题。

冷暖主要由色相决定，红、橙、黄为暖色系，青绿、青、蓝为冷色系，绿、紫为中性色系，不同色相的冷暖根据含有红橙和青蓝的比例而定。在同一色相中，明度的变化也会引起冷暖倾向的变化，凡掺和白而提高明度者色性趋冷，凡掺和黑降低明度者色性则趋暖。

色彩的冷暖对比在色彩艺术中具有丰富的表现力，有人认为冷暖可以用一些相对应的术语来表示：

（1）冷色——透明、镇静、阴影、稀薄、空气感、轻的、潮湿。

（2）暖色——不透明、刺激、日光、浓密、土质感、重的、干燥。

（3）冷暖对比色在色相环上的两端，冷极色蓝、暖极色橙，红、黄为暖色，红紫、黄绿为中性微暖色，青紫、蓝绿为中性微冷色。

一般可以根据冷暖区域彩色示意图总结出以下几点：

（1）冷暖的极色对比为冷暖感觉的最强对比。

（2）冷极色与暖色的对比、暖极色与冷色的对比为冷暖的强对比。

（3）暖极色、暖色与中性微冷色的对比，冷极色、冷色与中性微暖色的对比为中等对比。

（4）暖极与暖色、冷极与冷色、暖色与中性微暖色、冷色与中性微冷色的对比为弱对比。

如果介入明度、纯度的变化，色彩的冷暖也会随之变化。色彩的冷暖对比影响远近空间距离关系。因此，运用冷色在心理上具有后退收缩感、暖色具有前进扩张感的视觉规律来加强画面的深度是常用的艺术处

理手法。运用色彩的冷暖对比不仅可以增强远近距离感,而且可以加强色彩的艺术感染力。色彩的明暗对比虽然能强化素描层次,但是易于单调乏味,如果同时采用冷暖转换、冷暖调节画法,那么色彩效果就会更显得生动活泼(见图6.16)。

图6.16 冷暖对比2

6.1.5 同时对比

在同一空间、同一时间所看到的色彩对比现象称为同时对比(见图6.17)。由于人的生理需要有相应的补色来对色彩感觉进行平衡,所以如果这种补色没有出现,视觉就会自觉将它产生出来,这称为互补色对比。对比就是运用互补色对比这一特点的,两色在一起时都会将对方推向自己的补色,这通常会使它们失掉自身的一些特点,而变成新的色彩。例如,在红色桌布上放上绿色的苹果,会使桌布显得更红、苹果显得更绿。但这种对比会因明度对比的出现而降低,也可借助与面积的对比而加强。如果是有彩色与无彩色的对比,有彩色的色相将不受影响,而无彩色则向有彩色的补色变化。又

图6.17 同时对比

如，在红纸上写黑字，会使字显墨绿色，而红纸无影响。

6.1.6 连续对比

先看一种颜色如红色，再看另一种颜色如黄色，那么受红色影响，黄色会显得偏向黄绿色，而且这种感觉会随观看时间的延长而加强。这是因为人们在观看色彩时，往往把先看到的色彩的补色加到了后看到的色彩上的缘故。这种色彩对比称为连续对比（见图6.18）。

另外，色彩的存在也离不开自身的面积、形状、位置、肌理等因素，因而无论何种色彩对比，对比的色彩之间必然会存在着面积的比例关系，位置的远近关系，形状、肌理的异同关系，这些都将不同程度地影响对比的效果。

图6.18 连续对比

6.1.7 面积对比

在色彩对比中，面积的变化对对比的影响也非常重要，一个色彩是否能形成主色、主调，它在整个色彩区域与其他色面积的比例可以起到决定性的作用。当一种色彩或以这种色彩为主构成的色调在画面上占有最大面积时，画面的色调随之形成；反之，要改变一幅作品的色调，最基本手段就是改变主色彩的占有面积。

可以这样说，各种色彩在画面中所占的面积比例变化和差别引起的色相、明度、纯度、冷暖等方面的对比就是面积对比（见图6.19）。

图6.19 面积对比

色彩的面积对比实际上是数量上的多与少、大与小的结构比例的对比。进行色彩构图时，有时感觉某色太跳，而基色则力量不够，难以在视觉上引起注意，这样除了改变色相、纯度、明度外，调整色彩所占据的面积就很有必要了。例如，暖色具有膨胀感，看起来会比实际面积大，冷色具有收缩感，看起来会比实际面积小，所以在对冷暖色进行微调时应该注意色彩的面积对比。

6.1.8 形状对比

在心理学上,把由一种感觉引起的另一种感觉称为共感觉或副感觉。色彩的副感觉之一就是色彩的形状。瑞士表现主义画家约翰·伊顿认为红、黄、蓝三原色恰好与正方形、正三角形、圆形吻合。

(1) 正方形象征着物体的稳定与重量,有一种实在感。红色饱满、浓郁的视觉特征符合正方形的安定、重量与充实,因为红色具有扩张感,而正方形的4个内角就像指向四方的箭头一样,使得正方形同样具有扩张性。

(2) 正三角形在这3个形体中显得消瘦、锐利、分量最轻、富有刺激性。黄色的特征是明亮醒目、锐利快速,在三原色中黄色最富有刺激性(见图6.20)。

图 6.20 吻(古斯塔夫·克里姆特)

（3）圆形在所有形状中最为祥和，使人感到轻快、流畅、漂浮且没有紧张感。蓝色使人想到天空、大海、空气和水，这与轻快流畅、轻松漂浮的圆形相吻合。

俄罗斯美术理论家康定斯基把运动感与色彩联系起来，黄色象征离心、青色象征向心、红色象征稳定。另外，他把线与色彩相联系，黑色代表水平线、白色代表垂直线，对角线为绿色、红色或灰色，任意直线与黄色、蓝色相对应。他还认为，角度与色彩的对应关系为：30°对应黄色，60°对应橙色，90°对应红色，120°对应紫色，150°对应蓝色，180°对应黑色。从对应的色彩来看，这些角度与伊顿的形色对应关系有相近的地方，如30°的黄色与正三角形相似，60°的橙色与梯形相似，90°的红色与正方形相似。康定斯基把颜色与几何形联系起来，是基于对线和面基本性格的理解，以及对色彩的独到见解。他说："黑为死的符号，白为生的象征，前者平躺，后者站立。黑代表水平线，白代表垂直线。"他认为，这些关系并不是作为完全相等价值来理解的，而是作为内心的对应来理解的。

日本色彩学家冢田氏对色彩与形状之间的相互情感对应关系也进行研究，他选择孟塞尔色环的10个主要色相的纯色，即红、橙、黄、黄绿、绿、蓝绿、蓝、青紫、紫、紫红，并选择了正三角形、正方形、菱形、长方形、等腰梯形、正六边形、扇形、半圆形、椭圆形、圆形10种几何形，先观察颜色和形状，然后给10个形容词的限定，对其进行色与形的分别对号，它们是冷暖、干湿、软硬、锐钝、强弱、收缩、轻重、质朴华丽、高尚低劣、愉快忧郁。这次研究的结果是：

（1）正三角形——冷、锐、硬、干、强、收缩、轻、华丽。

（2）正方形——硬、强、质朴、高尚、愉快。

（3）菱形——硬、锐、冷、干、收缩、质朴。

（4）长方形——冷、干、硬、强。

（5）等腰梯形——重、硬、质朴。

（6）正六边形——无特别感受。

（7）扇形——锐、冷、轻、华丽。

（8）半圆形——暖、湿、钝。

（9）椭圆形——暖、钝、软、愉快、湿、扩大。

（10）圆形——非常愉快、暖、软、湿、扩大、高尚。

综上可以看出，一般以直线组合成的正方形类，所对应的色彩感比较稳重、硬、质朴、男性化；曲线组合成的圆形、椭圆形等曲线形类，一般有柔、轻、轻快、华丽等色彩意味。形与色的对应关系既有一定的规律性，也有许多特殊性。人们对色彩与形态的感受有共性也有个性，每个人都应亲自试一试，这对于理解色彩的各种特性和视觉心理效应是有一定的帮助的。

形与色原是无法分离的统一体，色彩的形状与感觉并不是显而易见的，然而，特定色彩同相应形状之间的对等关系蕴含一种类似因素，它会微妙地作用于人的视觉，微弱地移动着形与色之间的平衡砝码。据此原

理，有时候在各种色彩面积、分布、比例不变，距离、位置与数量不变的情况下，改变一下色彩的形状也可以使其表达效果加强或减弱（见图6.21）。

图 6.21　形状对比练习

6.1.9　距离对比

距离与色彩对比的关系最易被人们简单地理解为两色并置，距离远对比弱，距离近对比强，凡邻近色且距离越近就越有亲和力。对比色并置时，距离近会产生一种相互排斥的力；当距离增加后，两色之间的排斥力得以释放，关系得到缓和，对比在较为宽松的氛围中进行，更易为人们所接受。同类色等距离的重复，同类色有秩序的重复，都能构成节奏感。

6.1.10　数量对比

数量对色彩对比的影响有以下3个方面：

（1）同一画面上究竟有多少种色彩、明度、纯度等出现。

（2）同一色彩有多少类形体出现。

（3）同一色彩、同类形体有多少数量。

在同一画面中，不管有多少种色彩出现，主色调不应该失落，不管画面活跃着多少种对比，主要的对比关系——色彩对比的关系不能轻易被淹灭（见图6.22）。数量认识的误区是，认为色彩越丰富越好，越复杂越好，结构越交错越好。其实，设计表达跟语言表达一样，闲言碎语即便最终表达出了意思，但也会令人生厌。

图6.22 生日（夏加尔）

6.1.11 虚实对比

虚实对比一般采取直接描写与间接描写、重点描写与轻描淡写相结合的方法（见图6.23）。实者就是有形的、具体的、鲜明的、突出的，虚者就是空白的、模糊的、分散的、灰暗的、隐藏的。虚实关系处理得当，画面意境深远，就会产生画尽意不尽之妙。

从色彩的知觉度（易见度）来看，较重的鲜明色是较实的，带灰性的明度较高的色是隐伏的、较虚的，偏青的冷色是后退的、较虚的，偏红的暖色是前进的、较实的。对比强的色调是较实的，对比弱的色调是较虚的。无论是绘画艺术还是装饰艺术，其主体部分常常是充实具体的。为了突出主体，色彩一般应配以鲜明之色，使其醒目突出，以吸引观者的注意力。而且，宾体部分应起烘托作用，配色应有所节制，所谓"露其要处而隐其全"。

图 6.23 虚实对比

6.2 色彩的调和

色彩调和是指在两种或两种以上色彩组成的色彩结构内部,通过有秩序、有条理的组织协调,达到和谐统一的色彩关系。

色彩调和是为了完善色彩关系,协调色彩秩序,平衡生理视觉。从色彩的质与量出发,色彩调和分为类似调和、对比调和、面积调和这3个方面内容。

6.2.1 类似调和

类似调和是指两种及以上近似色彩组成的调和。类似调和追求色彩关系的一致性和统一感。明度对比中的高短调、中短调、低短调,色相对比中的近似色相对比,都可构成类似调和。类似调和有同一调和与近似调和两种形式。

1. 同一调和

同一调和是指在色相、明度、纯度三要素中,各色彩之间保持其中一个或两个要素不变,而其余要素变化的调和(见图6.24)。例如,各色彩间保持明度不变,而调整色相与纯度;或同时保持色相、明度不变,

而调整纯度。三要素中一种元素相同时，称为单性同一调和；三要素中两种要素相同时，称为双性同一调和。双性同一调和比单性同一调和更有一致性和统一感。

图6.24 同一调和

图6.25 近似调和

2．近似调和

近似调和是指在色相、明度、纯度三要素中，各色彩之间一个或两个要素近似，而其余要素变化的调和（见图6.25）。例如，各色彩间明度近似，而调整色相与纯度；或色相、明度近似，而调整纯度。在色立体中，相距较近的色彩组合，在色相、明度、纯度上都比较近似，能得到调和感很强的近似调和。近似调和又分为单性近似调和与双性近似调和。近似调和较同一调和的色彩关系有更多的变化因素。

同一调和与近似调和都是在统一中求变化，应根据具体的应用来处理好要素之间的关系。

6.2.2 对比调和

在对比调和中，各要素可能都处于对比状态，要通过色彩间不同明度、色相、纯度的色彩关系处理以形成有节奏的、有韵律的、和谐的色彩效果，而有条理、有秩序地统一组织色彩的方法，称为对比调和，也叫秩序调和（见图6.26）。

图6.26 对比调和

对比调和的方法如下：

（1）在对比强烈的两色中，混入相应的等差、等比的色彩渐变，从而达到对比的和谐。

（2）在对比色各色中，混入同一种色彩，从而达到和谐。

（3）在对比色各色中，放置相应的小面积的对比色，通过面积的变化达到和谐。

6.2.3 面积调和

如果说调和是对比的对立面,那么减弱面积对比的方法也就是色彩面积的调和方法(见图6.27)。在色彩面积对比中,对比各色的面积越接近,调和的效果就越弱,面积对比就越大,调和的效果也就越好。

德国思想家歌德认为,色彩的力量取决于明度与面积。他将一个圆等分成36个扇形,以表示色彩的力量比,并把太阳纯色的6色相(青、蓝合并为一色)按比例分布。也就是说,只有按这种比例的色光混合才是白光。各色相的明度比例为:黄:橙:红:紫:蓝:绿=9:8:6:3:4:6。

从圆周上可以看出,面积和明度刚好是成反比的,这样可以得到每对补色的调和面积比。例如,橙色明度是蓝色的2倍,要达到和谐的色彩平衡,橙色的面积只要是蓝色的1/2就可以了,因此,红:绿=1:1,黄:紫=1:3,橙:蓝=1:2。

诗句"万绿丛中一点红",就是典型的色彩面积调和。对于红与绿这对补色,"万"对"一"的比例只是夸张的手法。从歌德的数量关系来看,等面积的红与绿就能达到和谐的平衡。但是,面积越接近,调和的效果反而越不明显,因此,要突出红的醒目,就要拉大红与绿的面积对比,因为面积对比越大,调和的效果反而越好。

图6.27 面积调和

6.3 色彩对比与色彩调和的方法

6.3.1 大调和小对比

以调和为主导的小面积内的色彩对比,称为大调和小对比(见图6.28)。调和占画面主导优势,是前提,也是条件限制。对比是条件限制内的变化突破。大调和小对比的运用会使画面在色彩平衡中具有跳跃。这种新的平衡关系不仅要利用色彩三要素来获得对比效果,还要通过画面的疏密关系、结构关系和色彩空间关系等要素来表现对比关系。

6.3.2 小调和大对比

因为大的对比不容易形成画面主调,所以在设计时首先要在面积上反复考虑。在大对比的前提下,更容易进行色彩表现上的创新。通过一些局部的调整处理,可以使对比增强或减弱,这种大对比的设计可以增强画面的远视效果,在户外广告中用得比较多,能产生清晰、醒目甚至具有震撼力的视觉效果(见图6.29)。

形态构成

图6.28 大调和小对比

图6.29 小调和大对比

【课题训练15】色面积训练

（1）课题要求：用自己调配的色纸或现成的色纸进行切割与重组练习。作业要求大致与黑、白面的切割和重组练习相仿，所不同的是加入了色彩的概念。对于色彩的选择，以及色彩之间的组织关系、面积关系，将直接影响这次训练的效果。

（2）作业尺寸：每张为9cm×9cm，4张为一组，共两组。

（3）作业时间：4课时。

作业提示：

用至少两种颜色（颜色不宜过多）的色纸进行切割和再重组，研究找寻色彩之间的相配关系，尤其注意它们之间的面积、空间等组织关系。与之前黑、白面的切割与重组练习相比，此次加入了色彩的元素，难度有所增加。我们所面对的不仅有面积、空间的问题，而且有色彩的关系问题。

色面积训练1

色面积训练 2　　　　　　　　　　　　　　　色面积训练 3

【课题训练 16】色相对比训练

(1) 课题要求：进行一组同类、近似、中差、对比、互补等色相关系的对比训练。

(2) 作业数量：合理安排在4张A4纸中。

(3) 作业时间：12课时（可安排在课后训练）。

作业提示：

本次训练是针对色彩的同类、近似、中差、对比、互补等关系的一组训练，可以通过色相环来了解与重温关于色相的概念，并在这个基础上，去寻找合适的色彩关系。

形态构成

同类色对比训练

近似色对比训练

中差色对比训练

对比色对比训练

形态构成

互补色对比训练

【课题训练 17】明度组调训练

（1）课题目的：充分认识明度的调性，最终能够自如地调动色彩的明度关系，为设计目标服务。

（2）课题要求：

① 系列作业，图形一致或为同风格（每张规格为6cm×6cm，共9张）。

② 版面富有秩序感，9张图形按照调性和对比度有秩序放置。

③ 必须在每个图形下面标注本图形明度基调和对比度（如高长调等），加小色标，要求每使用一块颜色必须有一个小色标。

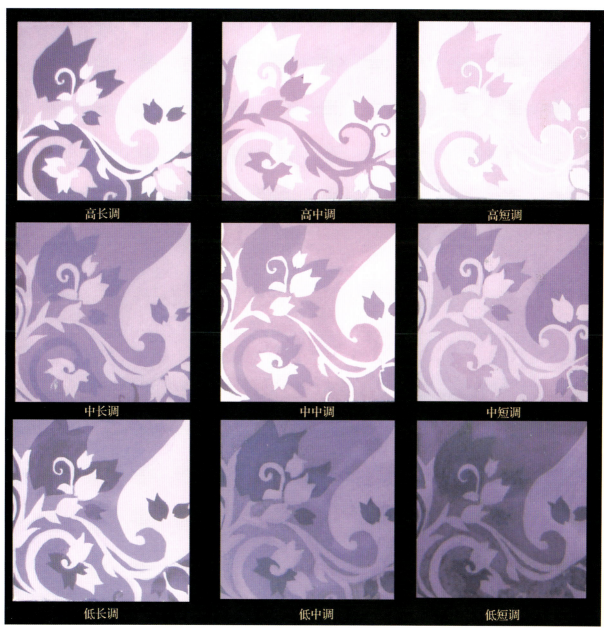

明度组调训练 1

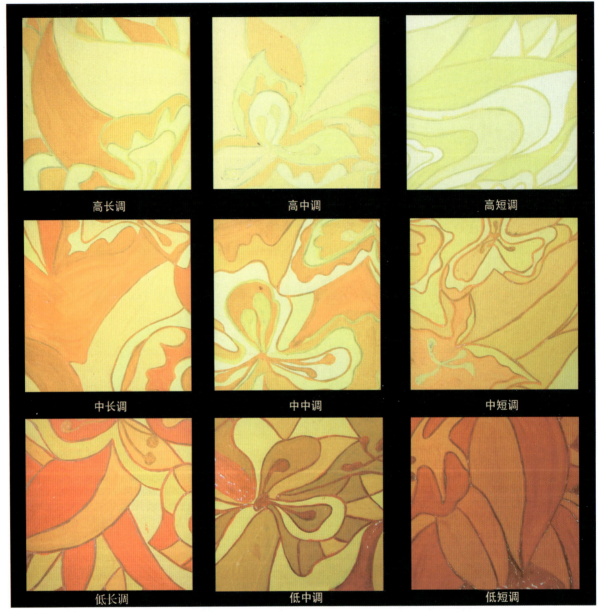

明度组调训练2

【课题训练18】纯度组调训练

(1)课题目的：充分认识纯度的调性，最终达到能够自如地调动色彩的纯度关系，为设计目标服务。

(2)课题要求：

① 系列作业，图形一致或为同风格（每张规格为6cm×6cm，共9张）。

② 版面富有秩序感，9张图形按照调性和对比度有秩序放置。

③ 必须在每个图形下面标注本图形明度基调和对比度（如高长调等），加小色标，要求每使用一块颜色必须有一个小色标。

纯度组调训练 1

纯度组调训练 2

【课题训练 19】冷暖色组调训练

（1）课题目的：取任意画面进行冷暖调性变化的表达（冷调冷暖对比、暖调冷暖对比）。

（2）课题要求：冷暖调表达准确，颜色组合不少于 4 套，要求画面生动、整洁、精致。

（3）作业尺寸：每幅为 10cm×10cm，共 2 幅。

（4）作业时间：8 课时。

冷暖色组调训练

【课题训练 20】色彩调和训练

(1) 课题要求：依据色彩调和的原理，分别做类似调和、对比调和、大调和小对比、小调和大对比。

(2) 作业尺寸：每幅为 10cm×10cm，各 1 幅。

色彩调和训练

第 7 章　色彩与心理

【教学提示】

(1) 了解色彩的生理知觉特征。

(2) 掌握色彩联想的生理体验和心理体验方法。

(3) 掌握色彩的具象联想与抽象联想的表现方法。

(4) 熟悉色彩的性格特征，在设计中能够灵活运用。

【教学要求】

知识要点	能力要求	相关知识
色彩的性格	了解各种色彩的性格 掌握色彩性格的类型和研究方法 熟悉色彩的禁忌	色彩性格表现
色彩的联想与象征	了解色彩联想的基本原理 掌握色彩联想与象征的方法 能够较为熟练地进行色彩联想应用	具象联想、抽象联想、色彩的象征
色彩与情感	了解色彩与情感表现的关系 掌握色彩情感表达的方法	色彩的不同情感表达

【基本概念】

（1）色彩心理。色彩心理是指人对客观世界的主观反映，人对于各种不同色调、不同形式的色彩会产生不同的心理变化。人不但有共同的色彩心理，而且还会因种种原因产生不同的个性感受。比如说，和谐悦目的色彩能够使人在视觉上得到满足，产生心旷神怡的感觉；而不和谐的色彩则会令人心烦意乱，产生不安的感觉。

（2）具象联想。具象联想是指由色彩联想到具体事物，是接近、相似和对比的联想。比如说，看到红色就能联想到太阳、火焰、红领巾、红旗，看到白色就能联想到冰雪、白云、棉花、小白兔、白天鹅等。

（3）抽象联想。抽象联想是指将色彩与某种抽象的因素联系起来，或用色彩表达某种抽象的意义。比如说，红色会让人联想到炽热的阳光、烈火、鲜血；红色象征了热情、奔放、喜庆等情感，又会使人联想到旺盛的生命力。

色彩构成的含义即综合多种元素，创造性地运用色彩。要掌握色彩的基础理论，必须从色彩的知觉和心理出发，用科学分析的方法把复杂的色彩现象还原为基本的要素，并利用色彩在空间、量与质的可变幻性，按照一定的配色规律去组合构成各元素间的相互关系，创造出新颖的、更理想化的色彩效果。这也是色彩构成课程的宗旨。点、线、面、形状及色彩的明度、色相、纯度是构成的关键元素，同时色彩通过视觉作用于人的心理并影响人的情绪，因此，色彩构成又是生理、心理及情感因素的构成。

虽然色彩引起的复杂情感是因人而异的，但是由于人类生理构造方面和生活环境方面存在着共性，所以对大多数人来说，无论是单一色还是组合色，在色彩的心理方面也存在着共同的情感。色彩对人的头脑和精神的影响力是客观存在的，色彩的知觉力、色彩的辨别力、色彩的象征力及情感，这些都是色彩心理学上的重要问题。本章内容着重讲述色彩的感觉及色彩的情感分析。

7.1 色彩的性格

色彩本身是没有灵魂的，只是一种物理现象，但人却能感受到色彩的性格。色彩人格化的移情，暗示着它具有不同的性格和表现力。色彩常常具有多重性格，任何色彩的表现性都既有积极的一面，也有消极的一面。色彩的性格和表现力实际上是人对色彩生活体验的结果，具有时代性、民族性、社会性和功能性，同时又必须与形态相结合。

7.1.1 红色

红色纯度高，注目性高，刺激作用大，被称为"火与血"的色彩，能增高血压、加速血液循环，对人的心理能产生巨大的鼓舞作用（见图7.1～图7.4）。

纯色的心理特性：热情、活泼、引人注目、热闹、艳丽、令人疲劳，幸福、吉祥、公正、喜气洋洋，但也给人以恐怖等心理感觉。

纯色加黑（暗清色）：给人以枯萎、固执、孤僻、憔悴、烦恼、不安、独断等心理感觉。

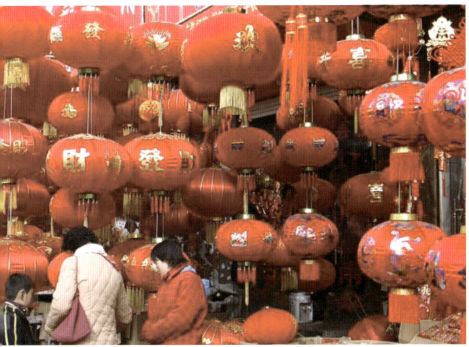

图7.1 红色的灯笼（中国节庆日有挂灯笼的传统，寓意幸福吉祥）

图7.2 红色的婚庆礼服

图7.3 火红的辣椒

图7.4 红色的路标及警示牌

7.1.2 橙色

橙色的刺激作用虽然没有红色大，但它的视认性和注目性很高，既有红色的热情又有黄色的光明，且具有活泼的性格，是人们普遍喜爱的色彩（见图7.5~图7.9）。

图7.5 万圣节海报招贴

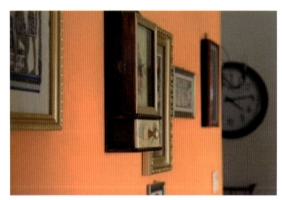

图7.6 家居设计中的橙色墙面

图7.8 橙色在产品设计中的应用图

图7.7 活泼的服饰色彩

图7.9 南瓜造型的水壶

纯色的心理特性：火焰、光明、温暖、华丽、甜蜜、喜欢、兴奋、冲动，力量充沛，引起人们的食欲，但也给人以暴躁、嫉妒、疑惑、悲伤等心理感觉。

纯色加白（明清色）：给人以细嫩、温馨、暖和、柔润、细心、轻巧、慈祥等心理感觉。

纯色加黑（暗清色）：给人以沉着、安定、茶香、古色古香、情深、老朽、悲观、拘谨等心理感觉。

纯色加灰（浊色）：给人以沙滩、故土、灰心等心理感觉。

7.1.3 黄色

黄色是最为光亮的色彩，在有彩色的纯色中明度最高，给人以光明、迅速、活泼、轻快的感觉，且明视度很高、注目性高、比较温和（见图7.10～图7.13）。

纯色的心理特性：明朗、快活、自信、希望、高贵、贵重、进取向上、德高望重、富于心机、警惕、注意、猜疑等。

纯色加白（明清色）：给人以单薄、娇嫩、可爱、幼稚、不高尚、无诚意等心理感觉。

纯色加黑（暗清色）：给人以没希望、多变、贫穷、粗俗、秘密等心理感觉。

纯色加灰（浊色）：给人以不健康、没精神、低贱、肮脏、陈旧等心理感觉。

图 7.10　古代的龙袍

图 7.11　金黄色的落叶

图 7.12　黄色警示

图 7.13　黄色的警示牌

7.1.4 黄绿色

黄绿色是黄色和绿色的中间色（见图7.14~图7.16），由于在日常生活中并不突出，所以易被人们所忽视。有很多色彩心理的研究是把黄绿色与绿色合并起来研究的。

纯色的心理特性：幼芽、新鲜、春天、清香、纯真、无邪、活力、含蓄、新生、有朝气、欣欣向荣、生命、无知等。

纯色加白（明清色）：给人以嫩苗、清脆、爽口、明快等心理感觉。

纯色加黑（暗清色）：给人以泡菜、酸菜、忧愁、委屈等心理感觉。

纯色加灰（浊色）：给人以不新鲜、温湿、俗气、困惑、泄气等心理感觉。

图7.14 植物的嫩芽

图7.15 色彩丰富的儿童玩具

图7.16 明亮的黄绿色家具（具有较强的视觉冲击力，给人以清新、亮丽之感）

7.1.5 绿色

绿色是植物的色彩,明视度不高,刺激性不大,对生理作用和心理作用都极为温和,人对其嗜好范围很大,给人以宁静、休憩之感,使人精神不易疲劳(见图7.17~图7.20)。

纯色的心理特性:草木、自然、新鲜、平静、安逸、安心、和平、有保障、有安全感、可靠、信任、公平、理智、纯朴、平凡、卑贱等。

纯色加白(明清色):给人以爽快、清淡、宁静、舒畅、轻浮等心理感觉。

纯色加黑(暗清色):给人以安稳、自私、沉默、刻苦等心理感觉。

纯色加灰(浊色):给人以湿气、倒霉、腐朽、不放心等心理感觉。

图 7.17　大自然中的植物色

图 7.19　蔬菜产品广告

图 7.18　绿色在产品设计中的应用

图 7.20　2008 年北京奥运会环境标志

7.1.6 蓝绿色

蓝绿色的明视度和注目性基本与绿色相同，但是比绿色显得更冷静、凉湿，其他方面给人的心理感觉与绿色差不多（见图7.21～图7.23）。

纯色的心理特性：浓郁、森林、深谷、清泉、深海、凉爽、深远、沉重、安宁、幽静、平稳、智慧、酸涩、嫉妒等。

纯色加白（明清色）：给人以淡漠、高洁、秀气等心理感觉。

纯色加黑（暗清色）：给人以顽强、冷硬、阴湿、庄严等心理感觉。

纯色加灰（浊色）：给人以灰心、衰退、腐败等心理感觉。

图7.21 蓝绿色

图7.22 自然风光

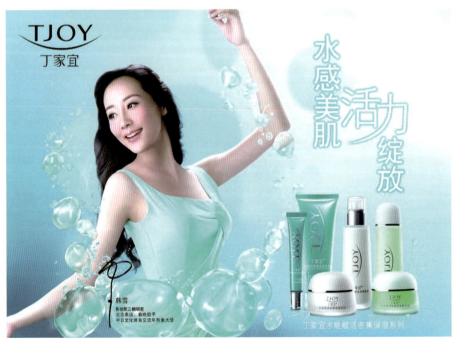

图7.23 丁家宜广告（蓝绿色使画面清新、自然，有明快之感）

7.1.7 蓝色

蓝色的注目性和视认性都不太高,但在自然界经常见到,如天空、海洋均为蓝色,所占面积相当大,给人冷静、智慧、深远的感觉(见图7.24～图7.26)。

纯色的心理特性:天空、水面、太空、寒冷、遥远、无限、永恒、透明、沉静、理智、高深、冷酷、沉思、简朴、忧郁、无聊等。

纯色加白(明清色):给人以清淡、聪明、伶俐、高雅、轻柔等心理感觉。

纯色加黑(暗清色):给人以奥秘、沉重、大风浪、悲观、幽深、孤僻等心理感觉。

纯色加灰(浊色):给人以粗俗、可怜、笨拙、压力、贫困、沮丧等心理感觉。

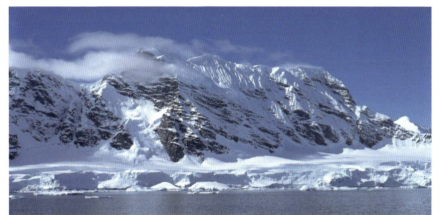
图7.24 雪山美景

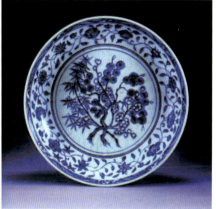
图7.25 青花瓷盘

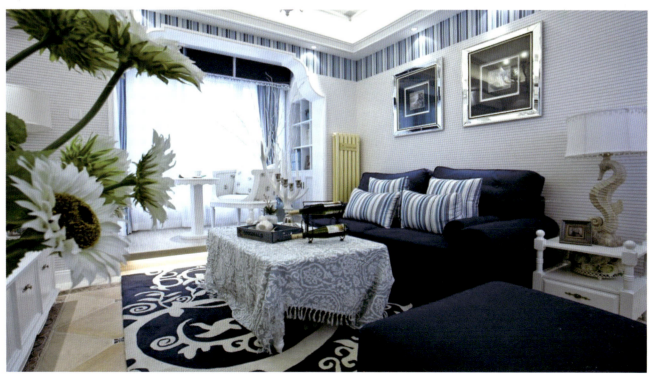
图7.26 地中海风格的室内设计

7.1.8 蓝紫色

蓝紫色与黄色的刺激作用相反，是明度很低的色彩，其纯度效果显示不出力量，注目性较差，明度必须靠背景的衬托，给人以收缩、后退的感觉（见图7.27～图7.30）。

纯色的心理特性：深远、崇高、珍贵、凄凉、残酷、秘密、神奇、恐惧、幽灵、鬼祟、阴险、地狱、严厉、粗莽、凶猛、幻觉等。

纯色加白（明清色）：给人以迷惑、妖美、幻梦、幽静、无情、离别、谦让等心理感觉。

纯色加黑（暗清色）：给人以寒夜、固执、阴森、邪恶、狠毒等心理感觉。

纯色灰色（浊色）：给人以麻烦、讨厌、不幸、老成、消沉、自卑等心理感觉。

图7.27 薰衣草　　　　　　　　　　　　　　　　图7.28 色彩表达出思念的意境

图7.29 丰收的葡萄　　　　　　　　　　　　　　图7.30 服装设计中丰富的色彩表现

图 7.31 朝阳

图 7.32 浪漫的紫色给人以神秘之感

7.1.9 紫色

紫色因与天空、阴影相联系,所以富有神秘感(见图7.31)。紫色易引起心理上的忧郁和不安,但又给人以高贵、庄严之感,所以女性对紫色的嗜好性很高(见图7.32、图7.34)。

纯色的心理特性:朝霞、紫云、紫气、舞厅、咖啡厅、优美、优雅、高贵、娇媚、温柔、昂贵、自傲、美梦、虚幻、魅力、虔诚等。

纯色加白(明清色):给人以女性化、清雅、含蓄、清秀、娇气、羞涩等心理感觉。

纯色加黑(暗清色):给人以虚伪、渴望、失去信心等心理感觉。

纯色加灰(浊色):给人以腐烂、厌弃、衰老、回忆、忏悔、矛盾、枯朽等心理感觉。

图 7.33 亮紫色使空间显得既浪漫又温馨

7.1.10 紫红色

紫红色的视认性和注目性冷暖程度介于红色和紫色之间，此色的嗜好率很高（见图7.34～图7.37），据说对忧郁症、低血压的人有治疗作用。

纯色的心理特性：温暖、热情、浪漫、娇艳、华贵、富丽堂皇、甜蜜、开放、大胆、享受等。

纯色加白（明清色）：给人以温雅、轻浮、秀气、细嫩、柔情、美丽、美梦、喜欢、甜美等心理感觉。

纯色加黑（暗清色）：给人以野性、有毒、灾祸、自私等心理感觉。

纯色加灰（浊色）：给人以灰心、嫉恨、堕落、不新鲜、忧虑等心理感觉。

图7.34 紫红色的花朵

图7.35 紫红色散发出女性的柔美

图7.36 DHUB 设计汇

图7.37 城市流光溢彩的夜景

7.1.11 白色

白色是不含纯度的色，除了因明度高而感觉冷之外基本为中性色，在明视度和注目性方面都相当高，又由于其为全色相，能满足视觉的生理要求，所以与其他色彩混合均能取得很好的效果（见图7.38～图7.40）。

白色的心理特性：洁白、明快、清白、纯粹、真理、朴素、神圣、正义感、光明、白皮书、失败等。

图 7.38 鸟类羽毛

图 7.39 雪景

图 7.40 白色的服饰

7.1.12 黑色

黑色为全色相,也是没有纯度的色,与白色相比给人以暖的感觉,在心理上是一个很特殊的色。它本身无刺激性,但是与其他色配合能增加刺激,又因为是消极色,所以单独时嗜好率低,但与其他色彩配合后能取得很好的效果(见图7.41~图7.43)。

黑色的心理特性:黑夜、丧服、葬礼、黑暗、罪恶、坚硬、沉默、绝望、悲哀、严肃、死亡、恐怖、刚正、铁面无私、忠毅、粗莽等。

图7.41 黑色的服饰

图7.42 建筑物

图7.43 强烈反差的搭配

7.1.13 灰色

灰色为全色相,是没有纯度的中性色,完全是一种被动性的色。由于视觉最适应配色总和为中性的灰色,所以灰色是最值得重视的色。灰色的视认性和注目性都很低,很少单独使用,但它与其他色彩配合可取得很好的效果(见图7.44～图7.48)。

灰色的心理特性:阴天、灰尘、阴影、烟幕、乌云、浓雾、灰心、平凡、无聊、模棱两可、消极、无主见、谦虚、颓废、暧昧、死气沉沉、随便、顺服、中庸等。

图7.44　灰色的服饰　　　　图7.45　动物毛色

图7.46　灰色的沙发(给人以柔软、舒适、休闲之感)　　　图7.47　灰色的气球

图 7.48　公益广告系列

7.2　色彩的联想

　　色彩联想是人脑的一种积极的、逻辑性与形象性相互作用的、富有创造性的思维过程。当人们看到某色彩时，便能联想和回忆一些与此色彩相关的事物，进而产生相应的情绪变化。色彩的联想是通过过去的经验、记忆或知识来获得的（见图7.49、图7.50）。

色彩的联想可分为具体的联想与抽象的联想，如下所述。

7.2.1 具象联想

红色：可联想到火、血、太阳。

绿色：可联想到草地、树叶、禾苗。

橙色：可联想到灯光、柑橘、秋叶。

黄色：可联想到光、柠檬、迎春花。

蓝色：可联想到大海、天空、水。

紫色：可联想到丁香花、葡萄、茄子。

黑色：可联想到夜晚、墨、炭、煤。

灰色：可联想到乌云、草木灰、树皮。

7.2.2 抽象联想

红色：可联想到热情、危险、活力。

绿色：可联想到光明、希望、快活。

橙色：可联想到温暖、欢喜、嫉妒。

黄色：可联想到光明、希望、快活、平凡。

蓝色：可联想到平静、悠久、理智、深远。

紫色：可联想到优雅、高贵、庄重、神秘。

黑色：可联想到严肃、刚健、恐怖、死亡。

白色：可联想到纯洁、神圣、清静、光明。

灰色：可联系到平凡、失意、谦逊。

这些色彩的联想经多次反复，几乎固定形成了它们专有的表情，于是某色就变成了某事物的象征，例如：

（1）红是火的色彩，表示热情奔放。在我国，喜庆的日子用红色，象征着喜庆、热情；红色又象征着危险，被用为交通信号的停止色、消防车的涂装色等；红色还给人以恐怖的感受。

（2）绿色正好是大自然草木的颜色，所以象征着自然、生命、生长，也象征着和平；绿色在交通信号

图7.49　主题性组调练习1

图7.50　主题性组调练习2

中又象征着前进与安全；但在西方，绿色却象征着嫉妒、恶魔。

（3）黄色象征日光，如金色的太阳。在我国古代，黄色是帝王色，一般人是不许用的，在古罗马时代黄色也被视作高贵的色彩；在自然界，秋天的色彩是黄色的，因此黄色又代表金秋；而在基督教国家，黄色被认为是最下等色。

（4）蓝色是幸福色，表示希望。在西方，蓝色表示名门血统，是身份高贵的象征；不过，蓝色又是绝望的同义语，所谓"蓝色的音乐"实质上就是"悲伤的音乐"。

（5）紫色是高贵、庄重的色彩。在过去，我国和日本制作表示等级的服色时，紫色是最高级的；在古希腊时代，紫色作为国王的服装色使用。

（6）白色意味着纯粹和洁白。例如，在我国和印度，白牛和白象都是吉祥和神圣的象征；"弄清黑白"包含断明善恶的意思，白意味着善良；但是，白在我国又象征着死亡，如孝礼服饰等。

（7）黑色象征着黑暗、沉默、地狱，如黑名单等都是不好的象征。但是，黑色也给人以深沉、庄重、刚直的象征。

7.3 色彩与情感

人们生活在一个绚丽多彩的世界中，色彩与人们的情感有着密切的关系。色彩除了给人以色别、明度、饱和度的感觉外，还能给人以心理上的情绪性、象征性、功能性等感觉。

7.3.1 情绪（喜、怒、哀、乐）

人们在长期的社会实践中形成了对不同色彩的不同理解和感情上的共鸣，并赋予了色彩不同的象征意义。色彩的明快与忧郁感主要与明度和纯度有关，明度较高的鲜艳之色具有明快感，灰暗浑浊之色则具有忧郁感。高明度基调的配色容易取得明快感，低明度基调的配色则容易产生忧郁感。在无彩色系中，黑与深灰容易使人产生忧郁感，白与浅灰容易使人产生明快感，而中明度的灰则为中性色。色彩对比度的强弱也影响色彩的明快与忧郁感，对比强者趋向明快，对比弱者则趋向忧郁。纯色与白组合易明快，浊色与黑组合则易忧郁。

色彩的兴奋与沉静感取决于刺激视觉的强弱。在色相方面，红、橙、黄色具有兴奋感，青、蓝、蓝紫色具有沉静感，而绿与紫则为中性。偏暖的色系容易使人兴奋，即所谓"热闹"；偏冷的色系容易使人沉静，即所谓"冷静"。在明度方面，高明度之色具有兴奋感，低明度之色则具有沉静感；在纯度方面，高纯度之色具有兴奋感，低纯度之色则具有沉静感。色彩组合的对比强弱程度直接影响兴奋与沉静感，对比强者容易使人兴奋，对比弱者则容易使人沉静。

色彩的强弱决定于色彩的知觉度，凡是知觉度高的明亮鲜艳的色彩具有强感，知觉度低下的灰暗的色彩具有弱感。色彩的纯度提高时则强，反之则弱。色彩的强弱与色彩的对比有关，对比强烈鲜明则强，对比微

弱则弱。在有彩色系中，以波长最长的红色为最强，以波长最短的蓝紫色为最弱。人们受不同的色彩刺激，会产生不同的情绪反射，能使人感觉到鼓舞的色彩称为积极兴奋的色彩，而使人消沉或感伤的色彩则称为消极性的沉静色彩。

影响感情最直接的首先是色相，其次是纯度，最后是明度。

（1）在色相方面，红、橙、黄等暖色，是最令人兴奋的积极的色彩，而蓝、蓝紫、蓝绿等冷色给人的感觉是沉静而消极。

（2）在纯度方面，不论是暖色还是冷色，高纯度的色彩都比低纯度的色彩刺激性强而给人积极的感觉。其顺序为高纯度、中纯度、低纯度，暖色则随着纯度的降低而逐渐消沉，最后接近或变为无彩色而为明度条件所左右。

（3）在明度方面，同纯度的不同明度，一般明度高的色彩比明度低的色彩刺激性大。低纯度、低明度的色彩是沉静的，而无彩色中低明度则为消极的。

在色彩应用方面，根据各色彩的特点合理地进行运用，均能取得理想的效果。例如，节日宴会厅的色彩设计，就应多用积极的色彩，要多用纯度较高、明度较高的暖色，灯光多用红、橙、黄等暖色光，这样才能创造出一种振奋人心、积极活泼的环境。又如，冷食店的色彩设计，就应多用消极而沉静的冷色，如蓝、蓝绿、蓝紫等。尤其在炎热的夏季，骄阳似火，当看到冷色时，心理马上感到凉爽了许多（见图7.51）。

图 7.51　主题性主调

音乐与色彩关系密切，彼此借鉴，相得益彰，而人是由"通感"将音乐的感受转化为配色启示的。音乐旋律组合的美、节奏的美、韵味的美，让人感觉很有色彩感，有力、响亮、明快、抒情、委婉、优柔等。音的高低、快慢、组合，构成各样各式的音乐旋律。音符如同色彩一般，充当构成整体的基本元素，各个音符的搭配，给音乐提供了无限的可能性。对于色彩和音乐来讲，它们均包含许多抽象的要素，可以进行各种搭配、组合，能产生各种各样的色彩图形。

不同的音调，不同的乐曲，表达的情感是不同的。复杂的视觉与听觉的通感，可以把不同的音乐组合感觉"翻译"成不同情绪和"味道"的色彩配置，如柔悦优美的小夜曲可以使人联想到中明度的柔和色调，铿锵有力的进行曲可以使人联想到饱和度很高的纯色调等。通过对不同乐曲的赏析，人们可以总结出各自感觉对应的抽象色彩。音乐与色彩表现是一种精神的传达：色彩本身便是能构成一种足以表达情感语言的因素，如同音乐的音阶直接诉诸心灵一般。例如，康定斯基的抽象绘画就是充满音乐旋律和节奏感的范例，他在色彩上的造诣，使其在绘画作品里能体现出：音乐的旋律感、节奏感，色彩与音乐之间的类比关系，以及刻意追求抽象的形状与色彩音乐性的表现。

7.3.2 季节（春、夏、秋、冬）

人的感觉器官总在大脑的统一指挥下联合协调工作，在同一物体的刺激下联合做出反应。偶尔某一器官受到外物刺激时，其他器官会下意识地做出反应，这就是色彩感觉通过视觉而产生其他联想的缘由。当视觉经验与外来的色彩刺激产生对话时，对于大多数人来讲，会形成同感效应。这种共同感受，主要包括色彩的冷暖、轻重、软硬、强弱及兴奋与恬静、华丽与朴素等观念。色彩既能给人以华丽雍容的感觉，又能给人以朴实无华的韵味。

季节的色彩（见图7.52）可以存在华丽、朴素、软硬、轻重之感。比如说，华丽主要取决于色彩的高纯度的对比配置，其次是明度和色相的微妙变化，其色调的倾向应活泼、强烈、鲜艳、冷暖对比强烈；如果其色调灰、暗，对比弱，柔和的明度在6级以下，则色彩可以产生朴素的色调感觉。因此，有彩色系具有华丽感，无彩色系具有朴素感。

图7.52 春、夏、秋、冬色彩表达

色彩的华丽与朴素感也与色彩组合有关，运用色相对比的配色具有华丽感，其中以补色组合为最华丽。为了增加色彩的华丽感，最为常见的是运用金色、银色，对于金碧辉煌、富丽堂皇的宫殿色彩来说，昂贵的金、银装饰是必不可少的。

华丽的色彩和朴素的色彩，从色相方面来看，暖色给人的感觉华丽，而冷色给人的感觉朴素；从明度方面来看，明度高的色彩给人的感觉华丽，而明度低的色彩给人的感觉朴素；从纯度方面看，纯度高的色彩给人的感觉华丽，而纯度低的色彩给人的感觉朴素；从质感方面来看，质地细密有光泽的给人的感觉华丽，而质地疏松无光泽的给人的感觉朴素。

色彩的华丽与朴素感还体现在对质感和肌理的合理运用上，表面光滑、闪亮的色彩容易呈现华丽的视觉感染力，表面粗糙、对比弱的色彩则易体现出朴素的"味道"。

色彩的软硬感主要取决于明度和纯度，高明度的含灰色具有软感，低明度的纯色具有硬感。色彩的软硬感与色彩的轻重、强弱感觉有关，轻色软，重色硬；弱色软，强色硬；白色软，黑色硬。在5级明度灰的状态时呈现硬的感觉，4级以下就更显硬了。在纯度运用上，中纯度的颜色感觉软一些，高纯度和低纯度的色彩均呈硬感；明度太高，接近9级的白色，反而会减弱软感。因此，中高明度、中低纯度的色彩搭配易取得和谐的软感，低明度、高纯度或低纯度的色彩搭配则易取得硬感的色彩效果。

色彩还具有进退和胀缩的感觉。当两种以上的同形、同面积的不同色彩，在相同的背景衬托下，给人的感觉是不一样的，如在白背景衬托下的红色与蓝色，感觉红色比蓝色更近，而且比蓝色大；而当高纯度的红色与低纯度的红色在白背景的衬托下，高纯度的红色比低纯度的红色感觉更近，而且比低纯度的红色大。在色彩的比较中，给人感觉比实际距离近的色彩叫前进色，给人感觉比实际距离远的色彩叫后退色；给人感觉比实际大的色彩叫膨胀色，给人感觉比实际小的色彩叫收缩色。

（1）在色相方面，长波长的色相如红、橙、黄，给人以前进膨胀的感觉，短波长的色相如蓝、蓝绿、蓝紫，给人以后退收缩的感觉。

（2）在明度方面，明度高而亮的色彩有前进和膨胀的感觉，明度低而黑暗的色彩有后退和收缩的感觉，但由于背景的变化它们给人的感觉也会产生变化。

（3）在纯度方面，高纯度的鲜艳色彩有前进和膨胀的感觉，低纯度的灰浊色彩有后退和收缩的感觉，但它们也为明度的高低所左右。

决定色彩轻重感觉的首要因素是明度，即明度高的色彩感觉轻，明度低的色彩感觉重；其次是纯度，在同明度、同色相的条件下，纯度高的感觉轻，纯度低的感觉重。从色相方面来说，色彩给人的轻重感觉带来的影响是不容忽视的，如果物体有光泽、质感细密、坚硬，则给人以重的感觉；如果物体表面结构松、软，则给人以轻的感觉。同样，凡感觉轻的色彩给人的感觉均软而有膨胀的感觉，凡是感觉重的色彩给人的感觉均硬而有收缩的感觉。白色为最轻，黑色为最重；凡是加白提高明度的色彩变轻，凡是加黑降低明度的色彩变重。

色彩的轻重感也与知觉度有关，凡是纯度高的暖色就具有重感，凡是纯度低的冷色就具有轻感。色彩的轻重感的基本规律为：（重）黑＞低明度＞中明度＞高明度＞白（轻）；（重）高纯度＞中纯度＞低纯度（轻）。

7.3.3 味觉（酸、甜、苦、辣）

人虽然有种族、肤色之分，但是具有共同的生理机制和七情六欲，而且生存环境使人在对外界事物的感应心理方面也存在一定的共性。根据实验心理学研究，人在色彩心理方面确实存在共同的感应。

人的味觉主要通过舌头对各种可食物品的品尝、刺激来完成。根据生活的经验，在科学的指导下，人可以将自己的味觉与许多物的色彩对应联系起来（见图7.53）。

比如酸，能使人联想到不成熟的果实，如生桃、生梨、生苹果、生葡萄等，对应的黄绿色和嫩绿色往往能传达出酸涩的联想感觉；甜味往往可以和淡红、粉红、淡赭等色联系起来；苦味能使人联想到破裂的鱼胆、烧焦的红糖等表露的色彩；辣味能使人联想到红辣椒、辣椒油等辛辣调味品的色彩。在设计中，可以进一步把这种联想引申到抽象的概念范围，如咸味可以和冷灰、暗灰、白等色联系起来。

【节日主题】

图7.53　主题色彩构成——方便面系列

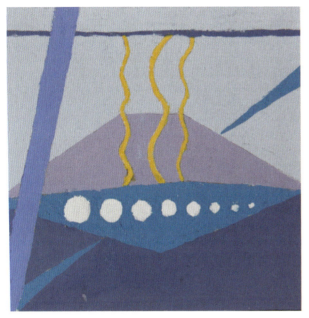

图 7.53 主题色彩构成——方便面系列（续）

【课题训练 21】以"喜、怒、哀、乐"等情绪为主题的色彩构成

课题要求：运用色彩联想，将它们在你心中的感觉用色彩表达出来（4张8cm×8cm纸）。

【课题训练 22】以"酸、甜、苦、辣"等情绪为主题的色彩构成

课题要求：运用色彩联想，将它们在你心中的感觉用色彩表达出来（2张12cm×12cm纸）。

【课题训练 23】以音乐为主题的色彩构成

课题要求：以一首歌曲（歌曲的类型不限）、一首或一句诗词为主题，分别用色彩的联想方式描绘出它们在你心中产生的色彩感觉。

作业提示：

可用1张16cm×16cm纸来表现，也可根据内容需要采用若干张小纸的形式。颜色种类不限，表现形式不限，以手绘为主。歌曲与诗词要附在旁边。画面整体感要强，要整洁精致。

【课题训练 24】色彩调性练习

（1）课题要求：收集一张自己喜欢的色彩调性明确的图片或"作品"，从中提取一组可供应用的色谱，再用这组色谱（6~9张色谱图片）进行色面积的组合训练。

（2）作业尺寸：将色谱图形合理安排在A4纸中。

（3）作业时间：4~8课时。

作业提示：

选择作品时，作品的色彩调性必须明确、清晰。在提取色彩时，要抓住画面的主色调。在应用训练中，仔细地研究同一组色彩在不同色面积情况下所产生的不同色彩感觉与氛围。

节日主题色彩构成练习

第 7 章 色彩与心理

主题性组调

形态构成

情绪的表达

主题性组调

形态构成

色彩调性练习

第8章 立体形态构成要素

【教学提示】

(1) 了解立体形态的构成要素——视觉要素、材料要素、技术要素。

(2) 能够合理地选择和运用各类材料、加工工艺,并把握形态造型规律。

(3) 从日常生活场景及造型作品中发现、认识构成要素。

【教学要求】

知识要点	能力要求	相关知识
视觉要素	了解设计作品中的视觉要素 掌握视觉要素的特性及作用	点(点材)、线(线材)、面(面材)、体(体量)、色彩、肌理、空间
材料要素	了解材料的分类 掌握材料的特点及应用	自然材料、人工材料、材料应用关系处理
技术要素	掌握纸材的制作技术 了解成型与翻制技术	纸材的表面加工与连接方法、制模材料种类与方法

【基本概念】

(1) 点（点材）。几何学上的点被定义为"只具有其位置，而无其面积大小"，是属于零次元无实质的单位，即点是无形态的。但在二维平面和三维空间的造型表现中，点具有空间位置，而且需要按照一定的尺度来界定。点与其所处的环境空间、面积形状和其他造型要素比较时产生对比，具有视觉力场和触觉力场作用的都称为点。

(2) 线（线材）。线是点移动的轨迹，只有位置及长度，而没有宽度和厚度。在立体构成中，线的语言很丰富。就形态而言，线有粗细、长短、曲直之分；线的断面有圆、扁、方、棱之别；线的材质有软硬、刚柔、光滑等不同。从构成方法上看，线有垂直、交叉、框架、转体、扇形、曲线、弧线、回旋、扭结、缠绕、波状、抛向等构成。

(3) 面（面材）。面是线的移动轨迹。在立体构成中，面具有比线明确、比块稍弱的空间占有感，因为面可用来限定空间。面给人的感觉虽薄，但它可以在平面的基础上形成半立体浮雕感的空间层次；如果通过卷曲延伸，它还可以成为空间的立体造型。

(4) 体（体量）。体在几何学上被定义为"面的移动轨迹"。在立体构成中，体是三次元空间，无形中就占了有实质的空间，具有体积、容量、重量的特征。正量感表现实体，负量感表现虚体。体无论从哪个角度都可以使人从视觉上感知它的客体性，产生强烈的空间感。

自然界中的物象极其复杂，要将形形色色的材料加工成人们生活中需要的立体实用物品或艺术品，必须经过艺术家的创造性劳动。要研究立体造型，就必须了解与掌握立体形态塑造中的各种要素，善于利用视觉要素、材料属性、各种加工方式，把握空间与形态的关系，发掘色彩、肌理、质感的潜在作用，并从生活和自然界中提炼，再创造出具有生命动力、自由韵律和形式美感的各类立体空间形态。

8.1 视觉要素

8.1.1 点、线、面和体

立体构成就是利用不同类型的材料构成形形色色的立体造型，换句话说，任何立体形态都是依赖一定的材料才能实现（图8.1~图8.3）。对于立体构成而言，可按构成材料的体积、粗细、厚薄、长短的不同而将其理解为点材(块材)、线材、面材来思考，因此它是相对而存在的。相对较小的材料可称为点材，而粗壮一些的材料则可称为块材；也可以把任何一种形态分割或打散为板材或线材。例如，在理清一粒米、一块橡皮和一本书的关系时，可将橡皮看作是点(相对于一本书而言)，又可将其看作是面(相对于一粒米而言)。因此，不能机械地看待一个形态，要灵活地利用形态间互相转换的条件，构成丰富多变的立体造型。

1. 点（点材）

在几何学中，点是一个纯粹的抽象概念，没有大小、形状、方向、长度与宽度，只有位置，是一个零度空间的虚体。而在立体构成中，点是相对较小而集中的立体形态，是具有空间视觉位置的；在现实中，点有形态、大小、方向和位置。当一个形态要素与其他形态要素相互比较而具有凝聚视线的作用时，一般称之为点。

点的主要特征在于其能通过视线的引力而导致心理张力。点的设置可以引人注意，紧缩空间。在构成中，点常用来表示和强调节奏，其不同的排列方式可以产生不同的力度感和空间感。

点的连续可以产生虚线，点的综合可以构成虚面。点间的距离越近，线感就越明显。点构成的虚线、虚面虽然不如实线、实面那么明显、具体，但更具有节奏与韵律的美感。例如，大小相同的点作等距不连续排列时，可以产生井然有序、规整的美感；等间距、有计划地排列大小不同的点，可以产生富有变化的、有强烈视觉效果的美感；从大到小地排列点，可以产生由强到弱的运动感，且产生空间深远感及空间变化，达到扩大空间的

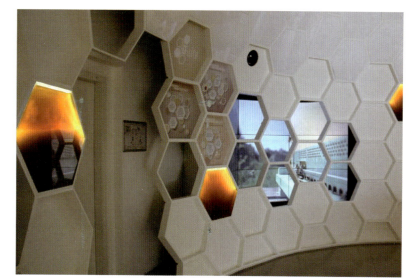

图 8.1 相似的多边形组合构成，别有韵味

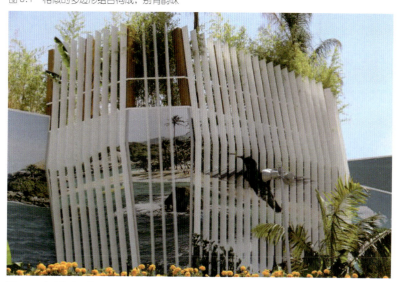

图 8.2 流动的造型营造轻松舒适的时空

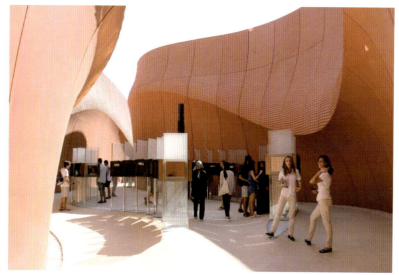

图 8.3 形态简约，色彩与造型充满动感

效果。虽然点是造型上最小的视觉单位，但由于其位置关系到整体效果，所以点与形的关系具有非常实际的意义。

点(点材)相对成块，是一个封闭的形体，与外界有明显的区分，给人以重量感、稳重感和抗外界压力的结实感。

2．线（线材）

在几何学中，线是没有粗细之分的，只有长度与方向。从立体造型的角度来说，由于必须要作视觉表现，所以线应具有形状、宽度和位置。线是构成空间立体的基础，其不同的组合方式可以构成千变万化的空间形态。在立体构成中，线是相对细长的立体形，虽然线是以长度的表现为主要特征，但只要它的粗细限定在必要的范围之内，且与其他视觉元素相比较仍能显示出充分的连续性，则都可以称为线。

线有积极和消极两种意义，所谓积极的线是指独立存在的线，而所谓消极的线则是指存在于平面边缘或立体棱边的线。

线在形态上大致可分为直线和曲线两大类。直线包括水平线、垂直线、对角线、折线等；曲线包括几何曲线和自由曲线等。线富于变化，对动、静的表现力极强，在造型中是较富有表现力的要素，比点具有更强的表现力，而且体的许多特征都可以概括为线的表现。

直线的心理效果是坚硬、顽强、明确、单纯、简朴……具有男性性格特征，能够表达冷漠、严肃、紧张、明确而锐利的感觉。例如，粗直线表现出轻快、敏捷、锐利的性格，锯齿状直线则显示出焦虑不安的情绪和强烈的节奏感。

曲线具有丰富的变化，有弹性和动感，富有柔软、温和、优雅的情趣，具有女性性格特征。例如，几何曲线较为规范，有次序、理性、显得单调而冷漠；自由曲线则显得自然，伸展极富变化，更能展现曲线的属性。

无论是直线还是曲线，都呈现出轻快的感觉，产生运动感和紧张感。线(线材)相对纤细，所以它的构造丰富轻快、空间感强，但线材构成的造型往往缺少力度感，构成时要考虑其与空间的比重关系。线的构成方法很多，或连接或不连接，或重叠或交叉，一般可以依据形式美的法则和线的特质在粗细、方向、角度、间隔、距离等不同数列组织构成中创造出千变万化的形态。

3．面（面材）

在立体构成中，面是相对于三维立体而言的，其二维特征是较明显的、薄的形体。面虽然有一定的厚度，但其厚度与长、宽相比要小得多。

面具有较强的延展性，具有更多的构成体块的机会，只要对面进行简单的加工，就可以产生体块。面具有较强的视觉感，在不同的角度可体会到点(块)材的稳重感和纤细感两重特性，还能较好地表现立体构成中的肌理要素。

面材的形态可分为直面和曲面。因表面形状的不同，面会产生不同形状的面材。不同形状的面给人不同

的视觉感受，如直面显得简洁、单纯、尖锐、硬朗，几何曲面显得饱满、圆浑、规范、完美，自由曲面显得自然、活泼、丰富、温柔。

4．体（体量）

在几何学的定义中，立体是平面进行的运动轨迹。例如，正方形平面沿着一定的方向进行运动，其轨迹可呈现为正方形或长方形；矩形平面以其一边为轴进行旋转运动，其另一边在运动中所形成的轨迹，可呈现为圆柱体表面；圆形的平面以其直径为中心轴进行旋转运动，其形成的轨迹可显现为球体表面；等等。除此之外，数个形体的叠加，或从一个形体中挖去另一个形体，都可以形成多种变化的新形体。又如，将若干小的形体相聚集，线群框架所包围的封闭空间，以及平面、曲面经过切割、折曲、压曲、拉伸或对空间的围绕封闭，都可以形成具有三维空间的立体造型。体占据的三维空间，是由长度、宽度和深度三次元共同构成的，占有实际的位置和空间。体可以由面围合而成，也可以由面运动而成。体因为占有实质的空间，所以从任何角度都可以通过视觉和触觉来感知它的客观存在。按照立体物具体形态的分类，可将体区分为平面几何形体、曲面几何形体、其他自然形体等。各种不同的形体，可根据统一、变化的规律，加以叠加或挖切，形成大小、高低、疏密、曲直或重复等种种造型变化，也可以进行类似形的重复或正负形的重复构成。

立体构成中的点、线、面、体等不同于几何学及平面构成中的点、线、面、体，它将点、线、面、体等扩大为三次元有实际质的体来表现，其表现是空间，而并非虚幻的空间。立体构成不仅将构成元素作视觉化表现，而且也作触觉化表现，表现的是一种真实存在的形体，以及其重心、方向、位置、空间等。

8.1.2 色彩、肌理和空间

任何形态都离不开造型、色彩、肌理、空间、位置等要素（见图8.4、图8.5）。下文主要介绍色彩、肌理和空间3种要素。

1．色彩

立体构成的色彩不同于平面设计中的色彩，它所表现的色彩是实际占据三维空间的材料的表面色彩。这些色彩要受到实际空间光影效果的制约，也要受到实际环境因素的影响，还要涉及工艺技术、材料质地等多种因素。它不仅追求色彩的审美心理效能，而且追求色彩与材料、技术等物理效能的协调。

立体构成的色彩包括形态固有色和人为处理色两个部分：

（1）形态固有色（如有机玻璃、木纹、天然大理石等色彩）可以直接运用，能较好地表现一定的质地美感。

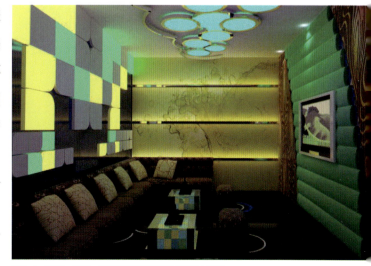

图8.4 造型、色彩、空间共同营造出浓郁的室内气氛

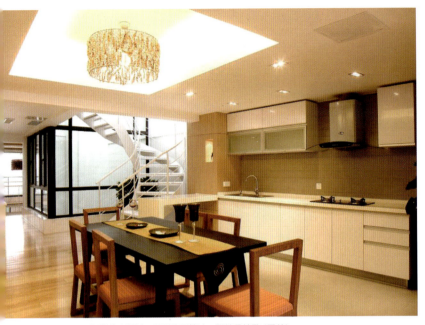

图8.5 别墅室内设计 几何造型简洁、理性且精致(王莉)

(2) 人为处理色主要从色彩的生理、心理出发，充分发挥色彩对人的情感影响，处理好色与色、形与色的关系，属于色彩设计范畴。

2．肌理

立体构成的肌理主要是指材料表面的纹理、构造组织给人的触觉质感和视觉触感(视觉肌理)。肌理的形式有的是规律性的，有的是自由的，有的是粗糙的，有的是光滑细腻的，有的是坚硬的，有的是柔弱的……其形式多种多样，能带给人们不同的感受。

【肌理】

材料的肌理包括自然肌理和人为肌理两个部分：

(1) 自然肌理是指材料本身固有的肌理构成，如木材的纹理和树皮肌理、石头本身的质地肌理等。自然肌理的美是静止的、古朴的、实用的。

(2) 人为肌理是指材料经加工后产生的肌理感觉。人为肌理可以模仿自然肌理的形式，如人造皮革、裂纹漆等，而更多的人为肌理是根据创作的要求设计的。人为肌理的创造源泉是自然，但又不是自然肌理，是设计者从自然肌理中得到创作灵感，并通过人为加工处理创造出的具有美感的肌理。

历来设计师们都十分重视肌理美的作用，而真正把肌理作为造型要素，并以新的观念来评价，却是从20世纪才开始的，其标志就是1921年未来派导师马利内奇发表的触觉主义宣言。德国包豪斯设计学院最先将触感练习导入设计基础教程。近年来，设计师们也设计了很多种不同肌理表面的材料，且在实际中进行充分运用，特别是在室内装潢材料中运用最多。肌理追求的更多的是一种视觉效果，对肌理的运用是现代设计的重要特征之一。

3．空间

空间是由形体与感知之人之间所产生的相互关系，这种相互关系主要是根据人的触觉和视觉经验来确定

【空间】

的。在某些特定的前提条件下，这种相互关系与人的嗅觉、听觉有关。即使在同一空间，由于下雨、日照等不同情况，其效果也不相同。立体形态自身具有长度、宽度、厚度、位置等形体特点，当置于特定的环境中时，则形体与空间并存，而且空间也需要根据形体来界定。

8.2 材料要素

立体构成是运用一定的材料组成新的立体形态，因而研究立体构成离不开对材料的探讨。材料决定构成作品的形态、色彩、肌理等心理效能，同时决定立体构成强调加工性等物理效能。随着现代科学技术的发展，无论是材料的种类还是材料的运用，均十分丰富且复杂(见图8.6、图8.7)。对于材料来说，因其自身的特点、使用目的不同，所以有不同的分类。立体构成的优秀作品与材质的选择和利用是分不开的，材料的强度、材质、形态、大小等直接影响构成的效果。

在课堂进行基础训练时，各方面条件会受到一定的制约，纸往往成为较常使用的材料，因为纸容易通过剪切、折叠、拉伸等手段立即改变形态，如面形、线形、块形，而且纸的种类、特征也多种多样。另外，泡沫板、木板、石膏粉也是经常可以运用的基本材料。在课程教学过程中，由于受时间及加工手段等因素的限制，所以往往以纸张为材料进行面材训练。

图8.6 材质被赋予点、线、面的形态，韵味十足　　图8.7 造型语言赋予特定的材质，呈现出点、线、面、空间的艺术形式美感

8.2.1 材料的分类

1. 自然材料：木材、石材、泥土

木材是立体设计中使用较广泛的材料，它的可雕琢性是其他材料无法比拟的。木材除了制作起来方便外，本身也具有大自然的气息。因为木材来源于植物，植物本身具有自然特征，有季节性和地域性，且具有一定的符号特征；另外，木材也具有亲和性，易被设计者选用。

石材是在地壳运动等自然环境因素的作用下，形成的大小、形状不定的矿物质凝结物。石材的成因、组成成分，以及成分的纯度，都会影响石材的色泽、质地、强度，所以不同的石材具有不同的表征。石材可以切割成各种形状，其纹理极具自然美感，打磨后能清晰地凸显石材所产生的丰富效果。石材在立体设计中具有厚重、华美、冷静的表情特征。

泥土一般选用黏土，也可以选用瓷土或陶土。瓷土和陶土所含杂质较少，附着力强，表面处理的手段多样，可进行焙烧，制成陶或瓷，或作为辅助材料制作模型。现代陶艺设计更多地融入了立体构成的现代设计理念，在材料的选择、制作手法上都得到更大限度的拓展，如将多种不同的陶艺材料运用到一个造型上。为了得到不同的肌理效果，在陶艺作品的表面还可运用各种手段，如刮、敲等。

2. **人工材料：纸张、塑料、金属、玻璃**

纸张是用植物的纤维制作而成的。传统的纸张按原材料的种类来进行划分，如麻纸、皮纸、竹纸等。随着现代工业的发展，纸的种类也更为丰富，单从使用状况就可以分为工业用纸、生活用纸、文化用纸，以及有特别用途的纸张等。纸是立体构成中很好的材料，与其他材料相比，有采购方便，价格便宜，易剪裁、切割、折叠、弯曲与粘合等优点，且加工工具简单，只需一把美工刀、一瓶胶水便能轻易地进行造型训练。用纸来做一些专题训练，很容易使设计稿变为模型，但其缺点是不易保存。

塑料是人工合成的，是典型的现代工业材料，也是有机高分子化学材料中的一类。塑料的种类很多，不同塑料的物理特性也不一样，有的硬度大，有的黏性好，有的韧性好，有的可塑性强，但都存在耐性差、易变性、易产生静电等缺点。设计者可以按照预先的设计，将塑料制作成各种造型，这是其他材料很难做到的。塑料具有人情味，极具现代感，本身传达的就是工业文明的信息，是人造合成物典型的代表。

金属是人类从矿物质中冶炼出的一类物质中的一种。金属材料具有优越的表现效果，除了作为建筑设计的材料之外，也广泛地应用在立体设计中。金属材料具有冰冷、贵重的特征，能够提高设计的品位，可以根据需要做成各种形状，产生不同的视觉效果。

玻璃是用硅酸盐与氧化硼、氧化铝或五氧化磷等原料合制而成的，具有的透明性，对光的反射性和折射性，是其区别于其他材质的最根本之处。在设计中，利用玻璃的这一特殊质感，可为设计增加光怪陆离的效果。除了对光反射的特性外，玻璃还具有坚硬、锐利、清洁及易加工等特点，能营造出轻盈、明丽的视觉效果。若在玻璃中加入其他化合物作调色剂，玻璃会呈现出各种各样的色彩，能够极大地丰富玻璃材料的种类。

8.2.2 材料的应用

材料在空间设计中的组织关系要求协调统一。在实际应用中，材料的设计丰富多样，其特点有以下3个方面。

1. **材料的协调性**

材料之间的共性是协调性的前提。在设计中，材料的协调性具有一定的规律。只有色彩、质感、质地等因素中任意一项具有相同之处，材料之间的应用才能产生协调一致的效果。质地相同，可以体现出材料的共同属性关系。人的视觉审美习惯有一个恒常性，人们习惯于长期使用某种材料，会觉得该材料符合规律，具有协调性。因此，该材料在使用当中，会得到人们心理的认可；反之，则产生不协调感，从而不被接受。除此之外，还要求设计师具有深厚的学识素养和审美趣味，只有这样才能在实际设计中充分把握好材料的协调性。

2．材料的秩序性

材质的秩序性是和色彩的秩序性相一致的，就是用一种或几种材料建立起一定的秩序关系。形成秩序的基本条件的最简单的方法是，使所用的材料按一定的方向或一定的顺序构成等差或等比数列。

3．材料的对比性

在材料的使用上，要注意其对比关系。设计中不但要合理地运用材料之间的质感对比关系，还要充分地运用材料之间的色彩对比，使其搭配得当、对比明确，既和谐统一又生动活泼。

为了达到美的视觉效果，依赖设计主题内容和材料素质的有机结合，共同传递信息，并呈现不同的视感触觉感受的心理反射，这是材料的张力所在。合理选用材料，可以充分发挥材料的特性及审美情感，表现出不可思议的表现力、创造力，从而使设计表达出别致、丰富的视觉效果。

8.3 技术要素

立体构成的制作就是改变形态的全过程，材料的改变与材料的制作工艺密切相关。下面就立体构成课程中使用最多的纸材及其加工方法做进一步介绍。

8.3.1 纸材的制作技术

1．表面加工

（1）划和折。对纸进行折转前，先在纸的次要面用铅笔轻画出要折转的线，再用专用划纸的圆珠笔沿线画出痕迹，无论正折、反折都要在纸的次要面划痕，也可用美工刀轻轻地沿笔线划痕，划痕深度不超过纸厚度的1/3，这样折转后的棱线角分明、挺拔。

（2）切。用美工刀沿着直尺或曲线板在纸上切口，纸的下面可垫橡皮板或废弃不用的纸，这样切出的纸平整且切口不起毛。

（3）剪。在纸面上用2H铅笔轻轻地画出要剪的部位后，左手把纸拿起，右手执剪刀在纸面下方伸剪刀进行剪割。注意，不宜在纸面上方下剪刀，那是裁缝剪衣的姿势，容易把纸剪坏。

（4）弯曲。用外力使纸产生弯曲变形，如用笔筒把纸卷起，然后放开，纸就会向内卷曲。

（5）压。先做好一个印刻的模具，可用纸张或其他硬质的材料制作，把做好的模具放在设计好的位置，然后用笔套在模具的边缘压磨即可。

（6）撕。用手把纸撕出断裂的痕迹。

2．连接法

（1）粘贴。将纸与纸相互粘贴是比较容易的事，但掌握不好则会使做了几个小时的设计前功尽弃。要粘贴好一件作品，首先要注意千万不要将其弄脏，要格外细心，尤其要注意胶的特性。

一般有3种胶可供选用：双面胶、液态糨糊或胶水、固体胶。大多数人都喜欢用双面胶，因为双面胶粘得牢，不会使纸膨胀起皱，但其缺点是一旦粘好，就再也不能移动。液态糨糊或胶水粘好后还可根据需要移动，但缺点是易使纸张变形，影响平整度。使用液态糨糊时，涂上胶水后，不要立刻粘上去，稍微等一下后再粘上去，就容易粘牢。使用固体胶时，涂上去就可以粘，使用方便，但它也有缺点，如有些立体构成设计需要悬空涂胶，固体胶就显得不好操作。

（2）插接和挂接。插接就是切出插口，将另一端插入并连在一起；挂接不仅要插入，而且在剪口另一端还要折钩，使之挂接在一起。插接和挂接可以和粘贴结合起来使用。

8.3.2 成型与翻制技术

在立体构成练习中，常常采用一些可塑性强的辅助材料来塑造有机形体。辅助材料塑造完成后，再利用翻模材料进行模型的翻制，把可塑材料原型变成成型材料的构成作品。常用的制模材料有天然橡胶、硅胶、熟石膏等，用天然橡胶、硅胶翻制模具成本较高，熟石膏比较廉价，且制作工艺较简单，翻制的模具也非常精细。

1. 石膏模具的翻制

当一个造型要浇注成型时，首先需要一个在原辅助材料制成的造型上翻制下来的模具。翻制模具时，先要在原型上预先想好模具要分成几块，一般简单的造型分成前、后两大块即可。若是黏土造型，则先要在分界线上插上铁片或塑料片，再将调好的石膏浆抹上去。上石膏时可以分成几层进行，第一层石膏浆要稀，以便细节都可以翻到；第二层以后石膏浆可以稠一点。要使石膏模具比较牢固，可以视情况在石膏浆中加入少量的麻丝。为防止模具开裂，可用木棍在模具外面加固，待石膏凝固6h以后，就可以打开模具去掉黏土，洗干净备用。

石膏的脱模剂选用肥皂水或洗洁精都可以，涂两遍后备用。然后，把模具合拢，在模具底部(开口处)将调好的石膏浆倒入。调石膏浆很简单，但又十分讲究，具体操作是：在盒中加入一定量的水，将石膏粉均匀地撒入水中，不要一大堆地倒下去，不然会使部分石膏粉不能吸收水分。当水和石膏粉的比例大约是1∶1时，可作第一层用；当石膏粉多时，则石膏浆稠，这时要灵活掌握使用。调石膏浆时，要控制在5min以内。因为石膏浆在一般情况下5min后就开始凝固，20min后会彻底固化。

2. 表面处理

无论是金属还是石材、木材、玻璃、石膏等，都要进行表面处理。尤其是金属和石材表面，需要进行打磨和抛光处理。打磨一般用小型的角向砂磨机，使用的砂轮一般是金刚砂、石英等软性砂轮。抛光采用细砂和抛光膏，抛光时先用细砂布把长面打磨得较细，再用抛光膏反复摩擦即可。

木质材料为了追求某种特殊效果，或仿制某种肌理，也必须进行表面处理。木材在打磨时主要使用纱布、砂纸，打磨抛光后还要进行着色处理。着色可以用丙烯颜料、油画颜料、油漆等材料。油漆的种类很

多，喷漆有硝酸类漆、树脂漆，涂刷漆有醇酸类漆、调和漆。目前市面上有一种自动喷漆，很适合进行立体构成时使用，可喷各种颜色，还可仿制金属的效果。

玻璃表面本身很光洁，可边线却很锋利，需要加工处理，一般使用专业的加工工具，先粗磨再细磨，最后抛光。连接玻璃有专用胶水，胶水为无色透明液体，需用专用的紫外线灯照射，一般情况下1min左右即可粘牢。

【课题训练25】材料认知

(1) 课题目的：强化对材料的认知。

(2) 课题要求：收集日常生活中具有点状、线状、面状特征的材料，做二维形式的构成训练。

(3) 作业尺寸：粘贴在10cm×10cm的纸上，使形态具有二维形式的美感。

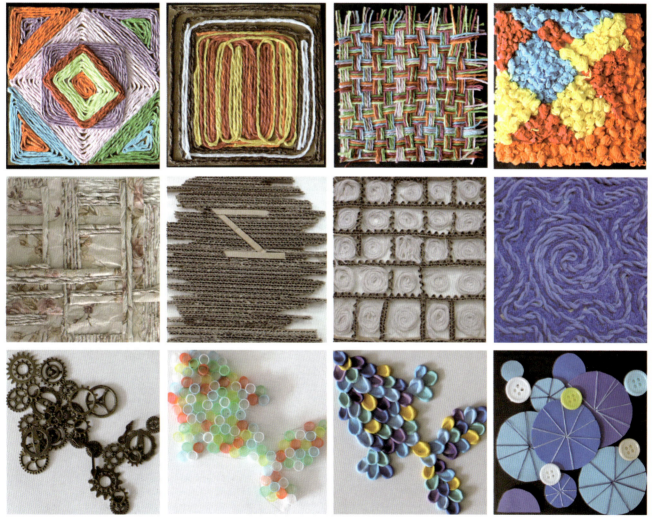

材料认知

【课题训练 26】材料与造型

(1) 课题目的:强化对材料及形态的认知,体验材质与造型的关系。

(2) 课题要求:将取来的材料做材质肌理构成训练,并应用到某一具有功能概念的"物"中;也可以对造型进行特殊的装饰变形,使其形态发生变化。

(3) 作业尺寸:尺寸不限。

【课题训练 26 材料与造型】

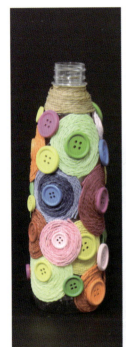
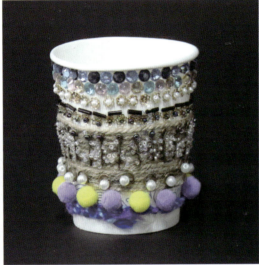
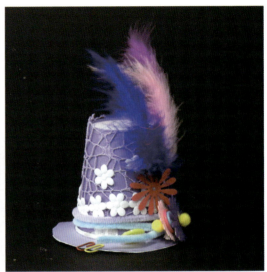
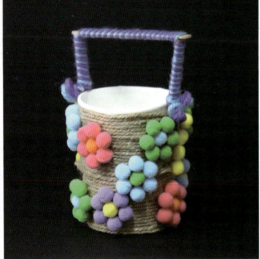
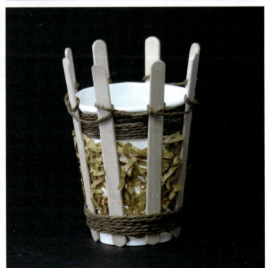

材料与造型

第9章 面材构成

【教学提示】

(1) 掌握从二维形态向三维形态的转化，强化对半立体形态的审美认识。

(2) 了解面材构成的造型方法，掌握薄壳结构、柱式结构、面群结构和仿生结构，并强化对立体形态的审美认识。

(3) 从形态要素出发，熟练掌握面材的构造方式，了解三维形态的造型规律。

【教学要求】

知识要点	能力要求	相关知识
走出平面	了解形态生成，认识从二维形态向三维形态的转化 掌握二点五维构成方法及走出平面的转化关系	形态生成、二点五维构成
面材（板材）构成	掌握薄壳结构基形及薄壳结构的形式拓展 掌握面材构成中的柱式结构，了解柱式结构的平面展开图，掌握柱式结构中的变化部位、塑造平面与立体的空间关系 了解面群结构概念，掌握面群结构特点、形式变化，掌握面群结构加工方法及面群的集聚应用设计 了解仿生结构概念、种类，掌握仿生结构在设计中的作用及仿生结构设计加工方法	薄壳结构、柱式结构、面群结构、仿生结构

【基本概念】

（1）二点五维构成。二点五维构成又称半立体构成，是指在平面材料上对某些部位进行立体化的加工，使平面材料在视觉和触觉上具有立体感，但没有创造物理空间的构成方法。二点五维构成是平面材料转化为立体的最基本的练习，采用的材料多为纸张、塑料板、有机玻璃、木板、泡沫板、石膏等。

（2）仿生结构。仿生结构是对自然界、生物界的一种模仿形式，经过夸张、简化、变形和秩序组合等创作手段，可以构成各种装饰美的人工形态。

（3）薄壳结构。薄壳结构是指利用面材的折叠或弯曲来加强材料强度，并使面材的平面改变形状而出现的形态，通常包括球形薄壳和筒形薄壳，多适用于大型建筑物。

（4）面材立体插接。面材立体插接是指根据造型需要，把若干个基本面形相互插接（通过插槽）组构成立体造型。面材立体插接的基本面形一般以几何形为主，有较强的规律性和秩序性，所需材料为有一定厚度和挺括度的纸板、KT板、塑料板等。面材立体插接造型方式有定型插接（如表面形插接、剖面形插接）和不定型插接（如堆砌插接、集聚插接）两种。

立体表面形象均是由线和面组成，如果把各种二次元的形三次元化，就会产生各种相应的立体形。通过对面积分割的精确控制，采用恰当的技术手段，进行从二维形态向三维形态的转化学习，可强化对半立体形态的审美认识，并能将其延续到面的构成。通过对薄壳结构、柱式结构、面群结构、仿生结构的学习，可以把握立体构成总体张力关系，这种关系存在于面与体之间或面组与体组之间。

9.1 走出平面

9.1.1 形态生成

新形态的产生依赖于对另一形态的破坏，如将纸揉皱或将一张纸撕开、戳破。当然，这样的形态产生比较容易，但这不是造型的目的，人们需要考虑的是如何产生理想的、好的形态。在实际训练中，以往的经验固然宝贵，但过分依赖以往的经验和习惯性思维，会使人缺乏灵活性和应变能力，使设想缺少新鲜感和创新意识，所以要大胆设想，理性地判断和决定。

9.1.2 二点五维构成

二点五维构成又称半立体构成，是指在平面材料上对某些部位进行立体化的加工，使平面材料在视觉和触觉上具有立体感。二点五维构成是位于平面与立体之间的一种造型，也被认为是从平面走向立体的最基本的练习。二点五维构成和平面构成类似，观看面也是一个方向，但由于体积的起伏变化，所以它有平面所不具备的体量感和立体效果。这种具有浮雕性质的构成形式可以广泛应用于室内设计中墙面效果的处理或天棚

装饰花纹等结构表面的处理，如果再借助不同角度的光影，其造型明度效果将十分丰富。

从平面到半立体是立体构成训练的一个阶段。具有平面感的面材(如纸张)能够产生立体感，是源自深度空间的增加，折叠、弯曲、切割都可以使深度空间增加。因此，半立体的主要构成方法有折屈(直线折屈、曲线折屈)、弯曲(扭曲、卷曲、螺旋曲)和切割(挖切、直线切割、曲线切割)。

1. 折屈加工

折屈是利用纸的可塑性表现立体的最常见的、最主要的加工手段。平面的纸本身并无立体感觉，但经过折叠、压屈后，就会因产生多个面而发生明暗变化，从而成为立体（见图9.1）。折屈可分为直线折屈、曲线折屈。在折屈之前，可先用刀背在线面上轻轻地划上折痕，然后根据折痕进行折屈加工成形。直线折屈加工造型立体感强、对比强烈、形态也十分肯定，而曲线折屈则会使造型具有流动、柔和、轻快感。

图9.1　骨架的生成

2. 切、折加工

切是在纸面上切开一条线(切透纸背)，可以一切也可以多切，然后挪动纸体，使之变形，可形成千变万化的形态。运用切、折结合的手法，纸张会因切、折数的多少而形态各异，有一切多折、多切多折等。如一切多折，可先用美工刀在纸上划一刀，该切线可与纸边平行，也可位于对角线上，而切线两端均留下一段不切，这时纸边仍基本不变；再结合折等手段，呈现不同的凹凸效果。对于折屈及切、折加工，可先进行单形的设计训练，再运用某一单形按二方连续或四方连续进行展开，以构成面积较大的浮雕设计。或者，将纸折叠成某种骨架后进行二次加工，可运用一张纸，也可以用多张纸做，同时充分利用骨架线本身进行变化。在设计中，应注意统一中有变化，变化中含统一，使浮雕形式整齐而有秩序(见图9.2、图9.3)。

图9.2　板基结构

图9.3 形态卡接方法

3. 压花加工

在一些包装、贺年卡上经常可以看到一种凹凸的印刷形式，这是用压凹凸加工使纸面产生各种如浮雕图形的二点五维构成形式。一般可以在薄纸下垫以较硬的模型（如硬币、塑料片等），然后自模型的边缘开始用力按压，必要时还可以用硬物进行来回的摩擦，这样在纸面上就可以压出较为明显的凹凸效果。

9.2 面材（板材）构成

面材构成又称板材构成，是以长、宽两度空间的素材构成的立体造型。板材构成材料多选用纸板、木板、有机玻璃板等具有平薄和延伸感的板材，它们介于线材与块材之间，因观看的角度、方向不同可产生不同的情感印象。用面材构成的空间立体造型较线材具有更大的灵活性，而且功能也较线材更强。面材在二维空间的基础上，增加一个深度空间，便可形成空间的立体造型。在日常生活中，建筑物、家具、服装等均具有面材构成的立体空间的特性，对它们的认知将有助于立体造型设计及空间设计的进一步学习。

【面材构成】

9.2.1 薄壳结构

在画好各种几何形体(曲线形)的厚纸板上，用刀片在背部刻画，可将它折弯做成各种壳状形态。不同的壳体，抵抗外力的能力也不一样。壳体之所以能那么薄却又有足够的强度，就是因为它是曲面的缘故。如果用一张不厚的纸平放在多本厚书之间，纸中间则会凹下去；但如果把纸折几折，或者弯成曲面形状（如石拱桥状），它便可以承受一定的重量。自然界中有很多类似这样的结构，如鸡蛋、贝壳等，它们的壳体虽然很薄，

图9.4 体育场

但想用力捏碎它们却不那么容易；又如乌龟壳、蟹壳等，均可承受一定的水压及重量而不致破裂。例如，由意大利人奈尔维设计的体育场屋顶厚度仅为2.5cm，但由于其具有曲度且有36个"Y"形的斜撑，使得壳体屋顶所产生的推力沿着斜撑直接传到地面以下的圆环上，所以不会倒塌（见图9.4）。

9.2.2 柱式结构

柱式结构又称筒式结构，是在平面的纸板上进行重复折屈、弯曲等变化，然后将折面边缘粘接在一起，形成上下贯通的柱形造型（见图9.5～图9.8）。柱式结构两端是不封闭的，所以又称透空柱体。作为柱式结构，至少应有三柱边才可做出来，这时柱端为三角形，称为三棱柱。但随着柱边的增加，棱柱可逐渐趋近于圆柱，所以会有四棱柱、五棱柱、六棱柱等多种造型。这种构成作品，可作为建筑柱式设计的构思稿，也可以用它来研究包装类结构。棱柱的变化主要包括柱端、柱边、柱面的变化。对于柱端加工，可切断两端后，向外折屈成凸出的三角形造型；也可将柱中间部位进行切割，再向外折屈、弯曲等进行造型；还可以在柱角部进行切割，向中间凹入成方台造型，或进行锥体造型等。柱面的变化可进行有秩序的切割，切割后再进行折屈凸出，可进行拉伸加工，有时也可将切割的部分凹入，形成开窗效果，以增强柱体的透明变化。圆柱体

有时可以进行横向垂直或斜向切割，使柱体经过弯曲构成后，形成一种旋转体的构成变化。当对棱边进行压屈时，可以使棱边线局部形成曲面造型；也可进行切割，将两刀切割分离的部分凹进柱体中间，凹进切口的长短、高低可按渐变次序排列，形成多种变化；还可以对棱柱边部进行切割，切割掉多余的部分，将几个面同时折屈、凹入，产生内收的效果。

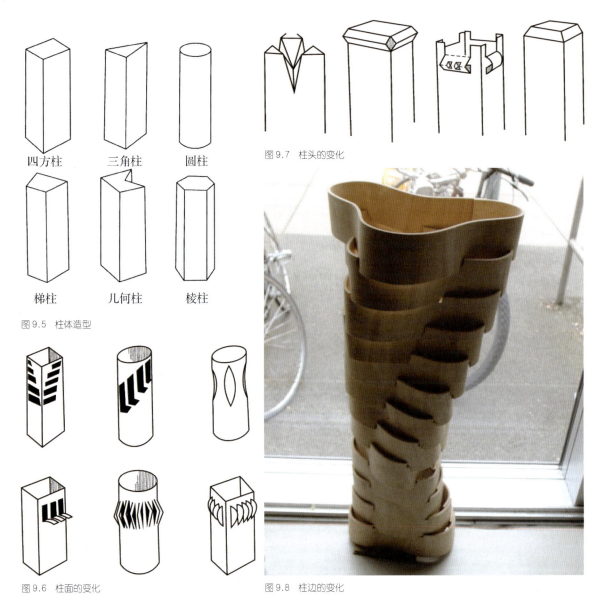

图9.5　柱体造型

图9.6　柱面的变化

图9.7　柱头的变化

图9.8　柱边的变化

9.2.3　面群结构

【面群结构】

面群结构是一种面材造型的集聚组合。它是用厚纸板或其他面材若干块，采用重复、渐变等手法，按比例有次序地加以排列组合成新的立体形态，也就是相当于把一个形体切成若干片状后，片与片之间保持一定的空间距离而形成的新形态（见图9.9）。由于其形体之间留有一定间隙，所以如果再加以灯光照射，会产生十分优美的视觉效果。

9.2.4 仿生结构

仿生结构是指运用面材来加工，表现自然界的动物、人物、植物、景物等物象的构成（见图9.10）。对于这类形象的仿制，不能完全模拟自然物，而是应充分学会从几何学角度去观察和表现自然形，将自然形还原成最原始的几何形，然后遵循美的表现规律，进行艺术再创作。仿生结构在表现手法上，力求抓特征、求整体，充分进行夸张取舍、归纳与概括，使作品富有浓烈的装饰效果；也应充分发掘表现手法，但不能简单地拘泥于几种加工形式，而应综合以前所学的直线折屈、曲线折屈、压屈，以及切割后推拉等多种手法，以便更好地表现主体和表达主题。

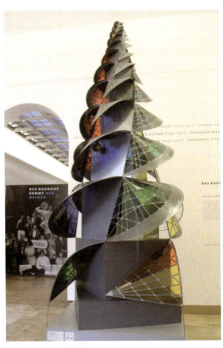

图9.9 面群结构造型　　图9.10 仿生造型

【仿生结构】

【课题训练27】二点五维构成

（1）课题目的：练习从二维形态向三维形态的转化，通过对面积分割的准确把握，强化对半立体形态的审美认知。

（2）课题要求：在方形绘图纸上做点、线、面的二维设计练习。每人做16个。

（3）作业尺寸：每张方形绘图纸为10cm×10cm，粘贴在2张8开纸上。

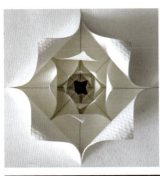
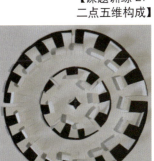
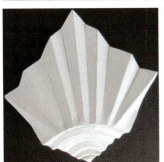
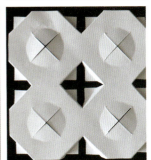
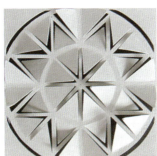

二点五维构成

【课题训练27 二点五维构成】

【课题训练 28】板式构造

【课题训练 28 板式构造】

（1）课题目的：进一步强化练习立体形态的生成手段，特别是单位形由于骨架的变化可以产生更为丰富多变的造型。

（2）课题要求：用1张有一定强度的纸张，做板式结构的构成。

（3）作业尺寸：尺寸不限。

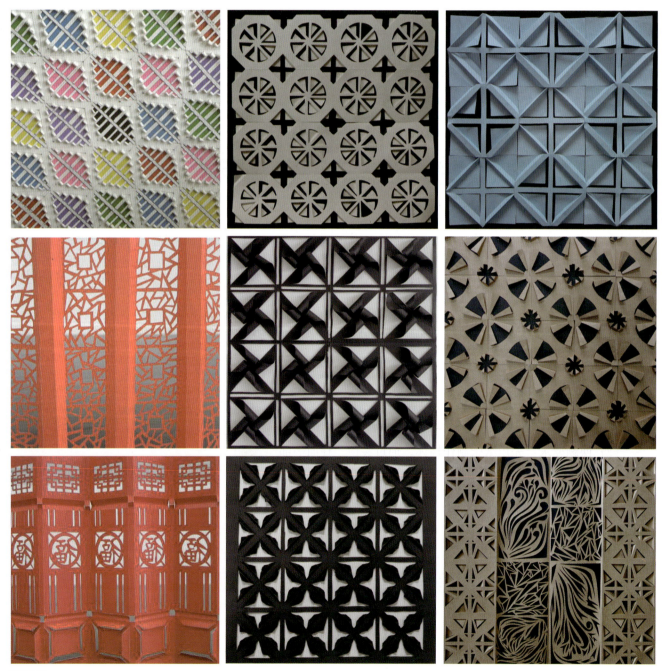

板式构造

【课题训练29】面材构成

(1) 课题目的：从纯粹而简易的材料中学习形态构成，训练学生的创造性思维与空间形态的整体思考能力，使其体会体积及空间的变化。

(2) 课题要求：选用KT板或扑克，进行形态组合构成。

(3) 作业尺寸：尺寸不限。

【课题训练29 面材构成】

面材构成

【课题训练30】柱式结构

(1) 课题目的：通过变化柱体造型训练学生的创造性思维与空间形态的整体思考能力，体会造型、空间的变化所带来的视觉效果。

(2) 课题要求：先用纸张制作柱体，通过棱边、柱面等部位的变化塑造形体。注意局部形态的大小、虚实关系。

(3) 作业尺寸：尺寸不限。

【课题训练30 柱式结构】

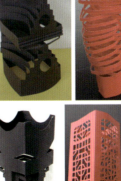

【课题训练31】仿生结构

(1) 课题目的：充分运用具有点、线、面属性的材质塑造仿生造型，训练对造型的概括及表现能力。

(2) 课题要求：把握造型的特征及体积感的塑造。

(3) 作业尺寸：尺寸不限。

【课题训练31 仿生结构】

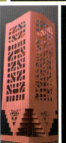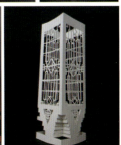

柱式构成

形态构成

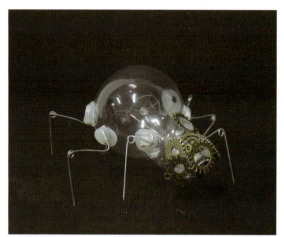

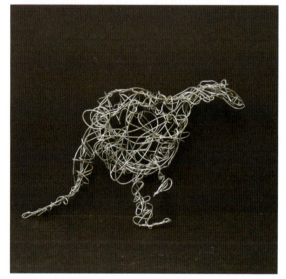

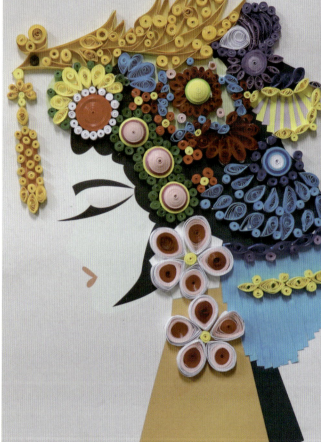

仿生构成

第 10 章 线 材 构 成

【教学提示】

(1) 了解软质线材的种类和特点,掌握软质线材的构成形式、加工方法及应用。

(2) 了解硬质线材的种类和特点,掌握硬质线材的构成形式,并掌握体积、空间转换关系。

【教学要求】

知识要点	能力要求	相关知识
软质线材构成形式	认识线材构成的分类 掌握软质线材的特点 掌握软质线材加工方法及应用	线材构成的分类、软质线材的分类、软质线材的特点
硬质线材构成形式	了解硬质线材的种类和特点 掌握硬质线材的构成形式 掌握体积、空间转换关系	硬质线材分类、硬质线材的构成形式

【基本概念】

（1）线材构成。线材构成是指由具备线特征的材料，按照一定的形式美法则构成新的形态。用于线材构成的材料有木条、树枝、毛线等动植物纤维，以及铁丝、钢管、塑料管、玻璃条等人工材料和其他可以分割成线形的材料。

（2）连续性线材构成。连续性线材构成是指以一根较长的线材，在空间里做运动，线条运动的形式根据设计的要求，可做直线、曲线、折线的转换和空间伸展，使之产生形式美感，表现线条运动的空间规律节奏。

（3）单位线材构成。单位线材构成是指以一定数量、一定长度的线段进行组构，构造的形式多种多样，有垒积构造、框架构造、发射、曲线与直线的渐变、旋转、特异、近似、自由等构成形式。单位线材在构成上的连接点称为节点，节点包括刚节（固定死的）、铰节（像铰链一样可以上下旋转但不能移动）、滑节（可以在接触面上自由滑动或滚动）3种形式。

线（线材）具有极强的表现力，它能决定形的方向，也可以形成形体的骨骼，成为结构体的本身。许多物体构造都由线直接完成，如错落有致的树枝、无限延伸的铁轨、岁月沧桑的皱纹等，都给我们以实际线的体验。线相对于面和体块更具速度感与延伸感，在力量上更显轻巧。线材构成分软质线材构成和硬质线材构成两种，不同形态的线会引起不同的情绪感受，用直线制作的立体构成造型会使人产生坚硬、有力的视觉感受。

10.1 线材构成概述

线材以长度为特征，可分为软质线材(如棉线、麻线等)和硬质线材(如木条、金属条等)。由于线材本身不具有占据空间表现形体的功能，所以线材构成可通过线群的集聚来表现出面的效果，然后用各面加以包围，形成一定的封闭式空间立体造型（见图10.1～图10.3）。线材所包围的空间立体造型要借助于框架的支撑方可成型。例如，硬质线材的构成通常以线框、木形架、硬线排列等构成形式，通过线群集聚及线组成的虚体与实体的呼应关系，表现一种特有的节奏感；而软质线材的构成则常以硬质材料作为引拉软线的基体，当然，其基体必须结实、牢固。软线的软质与基体的硬质形成对比。软线可以通过集聚、交错、扭曲、旋转等手法使线群呈现网格的疏密变化，也可形成较强的韵律。由于线与线之间会产生一定的间距，透过间隙可观察到不同层次的线群结构，这样可形成各线面层次交错的构成，使其具有丰富的透明形体性质。这也是线材构成空间立体造型所独具的特点。

还有一种软线的构成，即结索构成，它无须用硬质材料作引拉的基体。自古以来，结索技术在日常生活中应用广泛，如编绳、编织毛

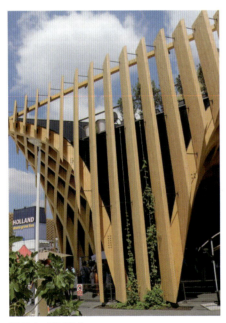

图10.1 线材构成

衣等。利用线材的这种性质,可以制成悬挂式的软雕塑立体造型,以用作壁挂形式的装饰物。由于线质的不同,线与线有节奏的横竖交错,如果再辅以其他材质的小型立体造型,就可构成各种不同肌理效果和形式多变的优美造型。

【软质绳结】

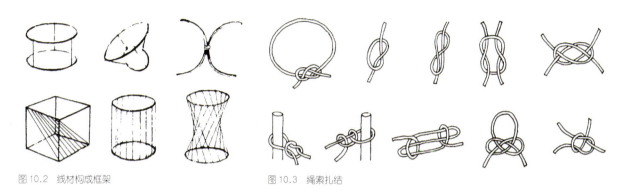

图10.2 线材构成框架　　　　　　　　图10.3 绳索扎结

10.2 软质线材构成

10.2.1 线群拉伸

在立体构成中,线群拉伸是软质线状材料所特有的构造形式。由于线状材料具有的纤细特征,单根或少量的线表现力弱,所以需要以线群形式来出现。而且,软质线状材料组构的空间立体造型必须借助框架支撑,框架是线群拉伸造型中的关键因素,按设计意图可设计为规则的或自由的形式。

软质线材拉伸的形式有平面拉伸和立体空间拉伸两种,拉伸的方法有垂直连接、平行连接、交错连接、网状交叉连接、锯齿状连接等,也可多种方法结合使用,但需要注意在线群的间距、疏密上进行调节。

10.2.2 框架组构

进行框架组构时,一般使用硬质的条形或线状材料制作成多个半立体形态的基本框形(形状大小可以完全一致,也可以根据造型需要略有变化,总之,要坚持个体为整体服务的原则,局部必须服从全局),再将其组构成立体空间形态。线框组构的方法有重复叠加、错位叠加、移位叠加、线框穿插组构、线框内置组构等。

10.2.3 线框插接

线框插接是指将纸板、吹塑板等面状材料按照预先设计的形状切割为线框,在其相应的位置设计好插接凹槽,然后将若干个线框接在一起,组成一个完整的立体形态。

线框插接的方法较为严谨规范,完成后的立体形态也倾向于规整的几何形态(见图10.4)。

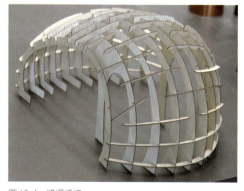

图10.4 线框插接

10.2.4 线层组织

线层组织分为单线线层组织和线框线层组织两类。前者由单根（可以等长或等差渐变）的硬质线材直接重叠组构而成；后者由3根以上的硬质线状材料先拼合成基本的平面线框，再由若干个这样的线框层叠组构为立体空间造型而成。

（1）单线线层组织的组构方法有垂直重叠、错位重叠、移位重叠，包括转体、扇形、乱线等。

（2）线框线层组织中线框的拼合方法有对接、斜接、堆接、槽接、榫接等。

平面线框的框形变化主要有三边形、四边形、五边形、六边形等几何形状。进行线层组织时，多采用便于加工制作的木质或竹质线材。

10.2.5 纸线框拉伸

进行纸线框拉伸时，按预先在纸材上设计的间隔作切割线，从中心向上提起，即可通过拉伸构成有趣的线框构造。这种构成方法多以几何平面为基础作切割，拉伸展开后，由下至上形成的是一种由大至小的形的渐变构造。

10.2.6 绳线编结

绳线编结是一种把绳线通过手工编结成形的软质线材构成，具有软浮雕的视觉效果。绳线编结的主要方法有结编、绕编、扭结、缠绕、穿插、交织等，通过横向、纵向、斜向、折线状、波浪状等排列，可以构成美丽的纹理和图案。

10.3 硬质线材构成

10.3.1 直线形透明柱体组合

直线形透明柱体条材或细管材的垂直构成，在结构上可形成不同的层次，其造型也可以进行多项组合构成，达到整体变化丰富的效果。

10.3.2 单体造型组合

单体造型组合是指以直线形条材，组成方形、三角扇形的单体造型，然后按照从小到大的类似形，进行渐变排列，也可以进行变向转体等多种变化。这种构成形式可以表现构成群体的韵律美（见图10.5）。

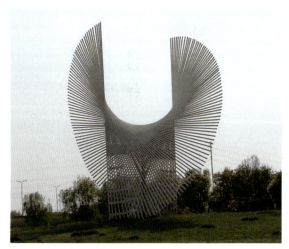

图10.5 单体造型组合

10.3.3 框架构造

线框是由硬质线材构成的，它是构成物体的骨骼，决定了物体的基本形态。线框中最简单的构成是桁架，它由4条直线构成，在力学上具有重要的意义，即用较少的材料构造较大的构成物，并且能承受较强的外力。桁架的构成原理常用于大型建筑物的建设，以达到经济又简易的目的。

硬线因形态与构成方式不同，能产生不同的线框形态，仅12根硬线便可以构成正方体、长方体、梯形体，以及其他不规则形体。

如将硬线构成的线框进行重复、渐变、密集等韵律构成，则可形成丰富的视觉效果。

10.3.4 垒积构造

进行垒积构造时，如将硬线沿一定的轨迹运动，有秩序地层层排出，则会使呆板的硬质直线变得优雅生动，具有很强的韵律感和秩序感，尤其是在轨迹为曲线形态时(图10.6)。作为层构成时，要在方向与空间位置上把握秩序与变化，以渐变为宜，否则容易零乱。

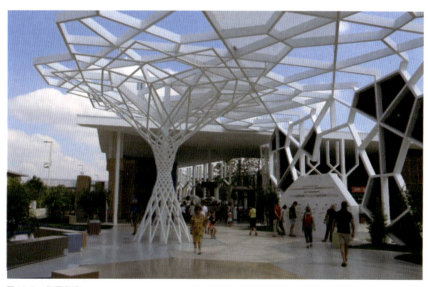

图 10.6　垒积构造

【课题训练 32】线材构成

（1）课题目的：强化线材造型能力，进一步提升对形态及空间的认知。

（2）课题要求：选用软质线材或硬质线材，结合不同的组合手段塑造出5种以上具有线材属性特征的立体形态。

（3）作业尺寸：尺寸不限。

【课题训练32
线材构成】

课题提示：

利用线材本身的特征，采用焊接、扎、贴等手段进行组合训练，从而得到意想不到的形态。

形态构成

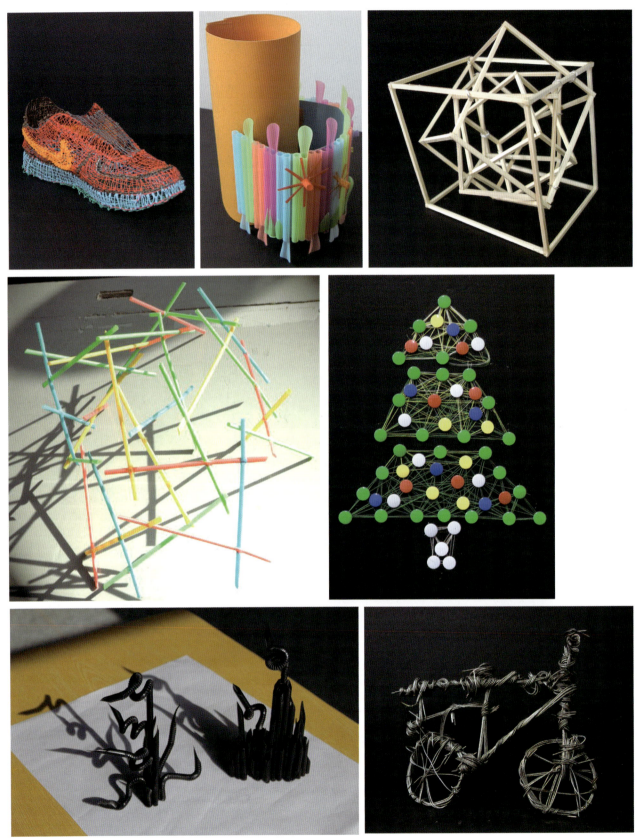

线材构成

第 11 章 块材构成

【教学提示】

(1) 掌握常见块材的加法、减法等加工方法。

(2) 了解材料的应用方式，掌握运用不同质地的材料表现特定的空间、体积、肌理等属性特征的方法。

(3) 掌握块材构成中的单体与组合体的设计应用。

【教学要求】

知识要点	能力要求	相关知识
块材单体构造	了解材料的应用方式，掌握运用不同质地的材料表现特定的空间、体积、肌理等属性特征的方法 了解单体的切割方法 掌握多面体集聚或切割变化，掌握单体的设计应用	相同材质的表现、不同材质的表现、单体切割、多面体集聚
块材组合体构造	了解组合体的概念 掌握组合体的组合形式，掌握影响造型设计的因素 掌握组合体设计的形式美法则，以及体积与空间造型的关系	组合体、单体组合形态

【基本概念】

（1）块材。块材是指主要以块状材料形式为主的构造，它包括实心块体和空心块体，其中空心块体包括中心中空的块体和由面材包围成的空心块体(空心块体可由面材包围形成，但也可以看成块状立体)。块状立体给人的感觉是一种闭锁性的量块，具有长、宽、高三度空间，给人充实感和稳定感，能最有效地表现空间立体造型。

（2）几何多面体。几何多面体是由多个连续表面构成的封闭式三度空间立体形态，主要有柏拉图多面体和阿基米德多面体这两种类型。了解多面体的构成和转换原理，能帮助人们理解块体的造型规律。

（3）多面体变异。柏拉图多面体和阿基米德多面体的表面都具有平面几何形的数理性特征，以此为基础对其表面、棱边、棱角进行造型，将使多面体呈现出更加多样的异性变化，营造出全新的视觉及心理感受。多面体变异有本体变异（对棱线、棱角及棱面进行造型变化），外接增型（如相同型、异同型等）和打散重组（延面接边、折带构型、折带求心等）3种，其造型手段及加工方法较多。

块材构造比线材、面材构造更具有厚重性，其基础是块状单体。块材形态构成的形式主要有单体造型（几何式切割、自由式切割组构），块体积聚构成（如堆叠、集聚、柱状、自由、对比等）和块体的穿插组构、球面集聚等。这类训练可锻炼学生对体积及空间的思维和想象能力，进而强化其对立体形态的审美认知。块材是塑造形体使用较为广泛的素材，其在实际应用的时候，由于要用各种材质进行塑造，所以不但可以表现造型美，而且可以充分表达材质美。在进行基础训练时，可采用价格便宜、便于加工的材料，如胶泥、石膏粉、泡沫板等块料扭曲构成如图11.1所示，块材退层构成如图11.2所示。

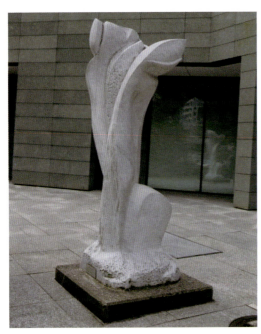

图11.1 块材扭曲构成

图11.2 块材退层构成

11.1 单　　体

任何物象均可还原为简化的球体、圆锥体等几何形单体，人们研究时，首先讨论的是单体切割，因为块的切割、增减构形是研究块的单体的最基本的手段。

在人们日常生活中，房屋、冰箱、电视机等大多数形体均可还原成立方体的基本形。为了丰富想象力，可对正立方体进行多种形式的切割实验，如1/2等分切、1/3等分切、1/4等分切，以及直线、斜线、曲线切割，再将切割后的各个形体根据统一变化规律进行叠加组合，便可形成各种立体造型。一般来说，可用纸张做成多面体来进行状块立体构成训练，主要是做平面多面体，即由等边、等面、正多边形组成的球体结构。这些球体结构构成平面的形状、大小相同，表面结构无缝隙，棱线与顶角均向外凸出；单体顶点彼此之间等距，且顶点到多面体的中心点距离也相等。正四面体、正六面体、正八面体、正十二面体、正二十面体这5种多面体被称为柏拉图多面体，其他如十四面体、三十二面体等均可以以这5种多面体为基础。多面体面越多，便越接近球体，如足球的造型结构是三十二面球体的实际运用。运用这些形体，还可以进行集聚构成或切割变化，做成形式更加多样的立体造型。

单体的增减一般以几何单体为基本形，作其表面边线、棱角的增值、消减。表面增值可在几何形体表面附近另加某种形体；消减则可在其表面开洞；边线增值可以在几何体表面切除、挖刻；棱角的增值可在几何体棱角上附加形体，消减则可在棱角上作切除修饰。由于边线是由两个面组成的，本身无厚度，对它的增值、消减会产生更多的棱角、面和边线，所以处理时应多加考虑。学生在训练中还可以进行一些自由形单体的增减练习，如古埃及狮身人面像主体，由一整块自由形单体石块消减而成，而狮爪部分则是增值的。这种类似于雕塑的训练可使单体呈现出更多样化的变化(见图11.3～图11.6)。

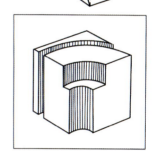
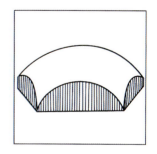

图11.3　单体切割方法示例图

【柏拉图多面体】

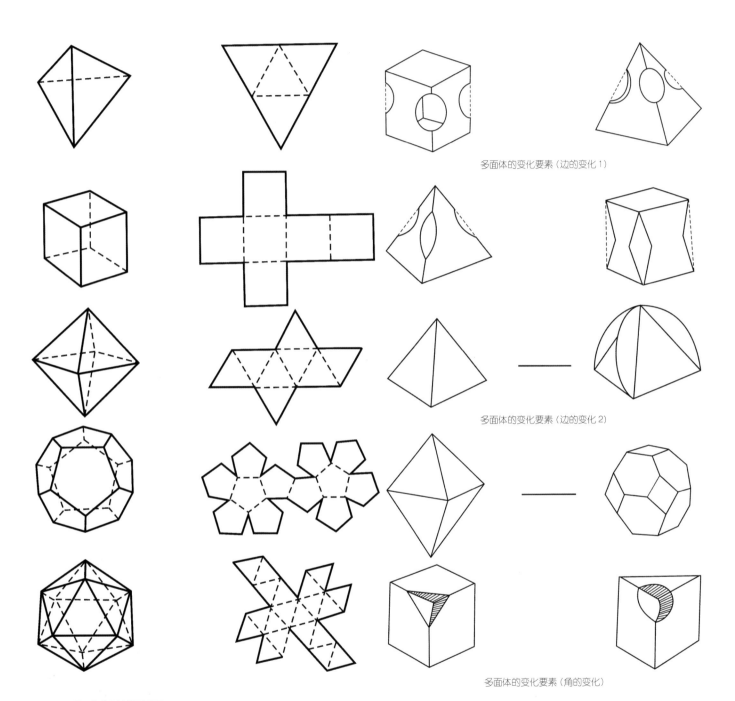

图 11.4 多面体造型结构展开图

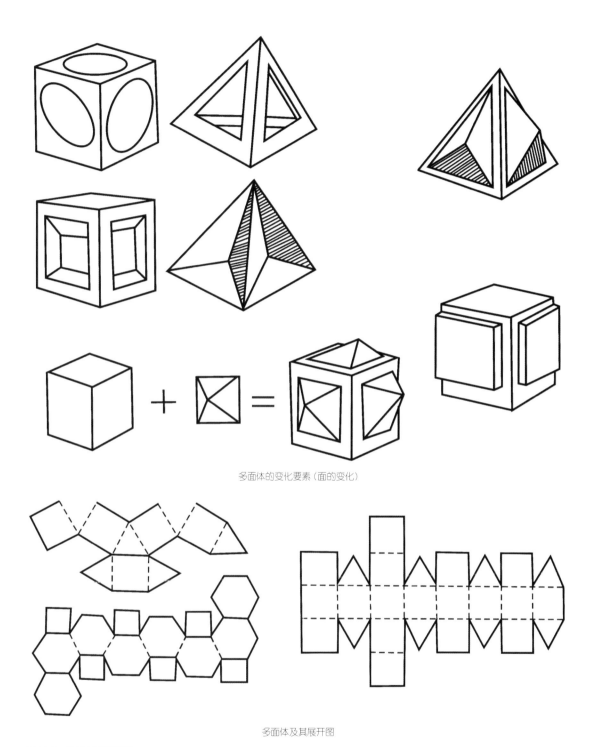

多面体的变化要素（面的变化）

多面体及其展开图

图 11.5 多面体造型的变化

图 11.6 球面体造型

11.2 组合体

在日常生活中，立体物象的造型有的比较简单，仅以立体形的单体形式出现；有的则比较复杂，是各种基本形体的综合构成形式。通过加工点、线、面等不同形态的材质，进行各种立体造型的结合，即三维构成，这是人们研究的重要内容。由两个以上的单体组合成新的形体，称为组合体造型。在现实生活中，越来越多的形体以组合体的形式产生，如某种零件被广泛地运用到各种机器上，这样生产效率得到极大提高。

单体组合变化有位置、方向、数量上的变化。这种变化方法也可以综合运用，以渐变、发射、重复、特异等排列形式加以组合构建出更大的形体，也可以形成更多有趣、难以预料的组合体。组成组合体的单体，可以是相同的，也可以是不同的。组合时，要充分考虑美学原则，如大小、粗细、方圆、曲直等因素，力求达到整体上的均衡效果。

学生在训练时，要自己设计单元体，形态也应简单些，以便于组合。几何形单体组合（见图11.7）、自由形体组合（见图11.8）均应多做训练。

图11.7 几何单体组合

图11.8 自由形体组合

【课题训练33】综合构成

（1）课题目的：通过立体造型，训练学生的创造性思维与空间形态的整体思考能力，体会形态、体积、造型、空间的变化所带来的整体视觉效果。

（2）课题要求：运用各种材料塑造形体，注意其主题内涵及局部形态的比例虚实关系。

（3）作业尺寸：尺寸不限。

作业提示：

注意造型空间的虚实表达及内外空间造型的协调性。

【课题训练33综合构成】

形态构成

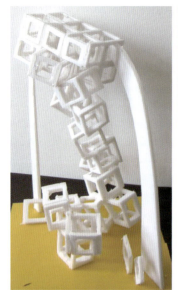
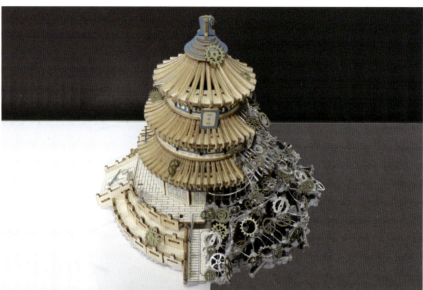
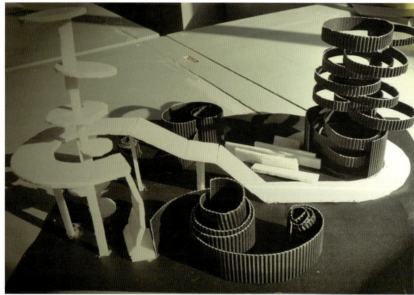
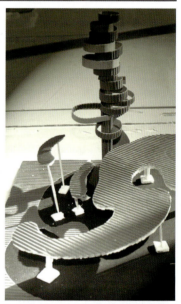
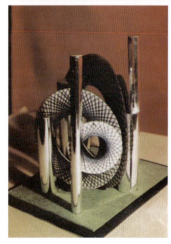
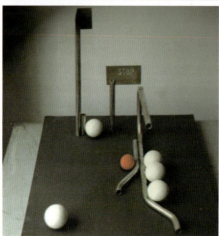
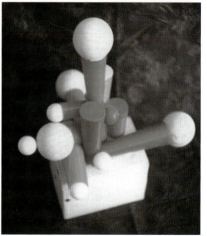

综合构成1

第11章 块材构成

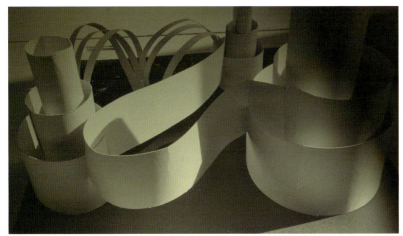
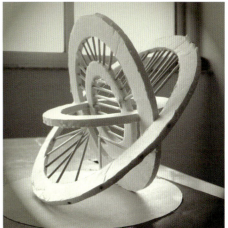
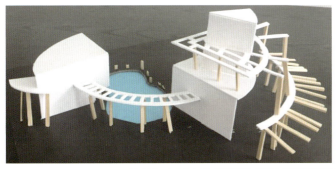
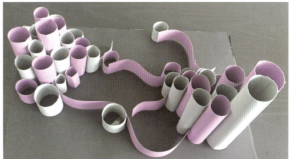
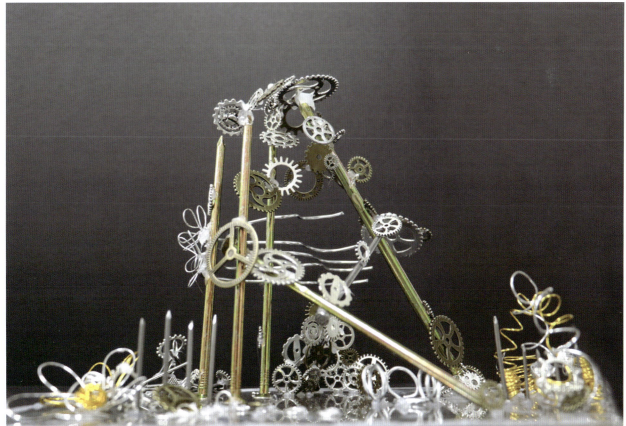

综合构成2

形态构成

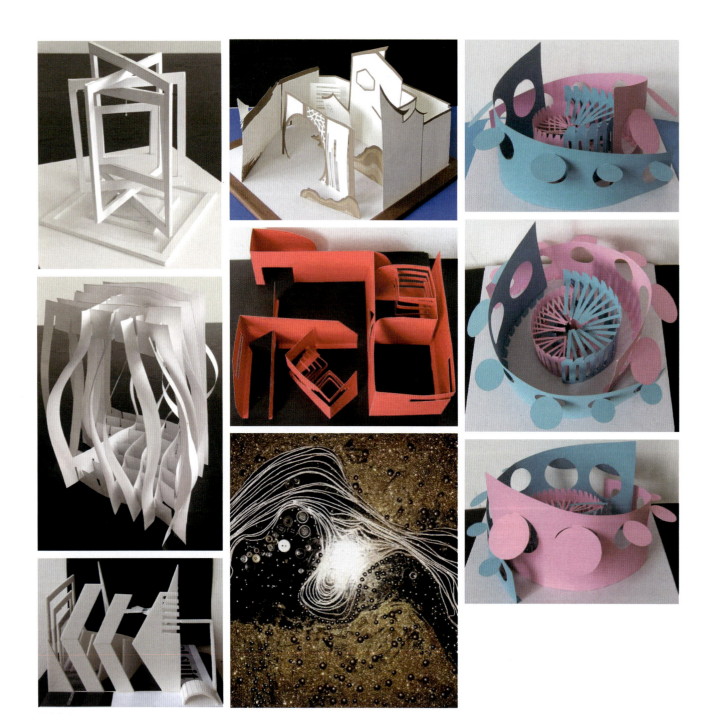

综合构成3

参 考 文 献

曹田泉，王可，2005．设计色彩[M]．上海：上海人民美术出版社．

成朝晖，2002．平面港之平面构成[M]．杭州：中国美术学院出版社．

郭承波，张军，1999．构成艺术教程[M]．北京：中国建材工业出版社．

何颂飞，2010．立体形态构成[M]．北京：中国青年出版社．

胡璟辉，2014．三维形态构成基础[M]．上海：东华大学出版社．

胡升高，2008．色彩构成教程[M]．长春：吉林美术出版社．

黄国松，2001．色彩设计学[M]．北京：中国纺织出版社．

黄宗湖，2007．平面构成设计手册[M]．南宁：广西美术出版社．

李立，徐微微，2014．形态构成·立体·材质[M]．沈阳：辽宁美术出版社．

李鹏程，王炜，2006．色彩构成[M]．2版．上海：上海人民美术出版社．

李颖，2012．平面构成创意与设计[M]．北京：化学工业出版社．

林家阳，2007．设计色彩教学[M]．上海：东方出版中心．

鲁迅美术学院染织美术设计系，1997．构成艺术教程[M]．沈阳：辽宁美术出版社．

师晟，2010．立体形态创意构成[M]．上海：东华大学出版社．

万萱，李馨，2011．设计基础之立体构成[M]．成都：西南交通大学出版社．

王丽云，2010．构成进行时：空间形态[M]．南京：东南大学出版社．

王绍强，2002．设计形式：视觉·形式·美感[M]．广州：岭南美术出版社．

王受之，2002．世界现代设计史[M]．北京：中国青年出版社．

王雪青，[韩]郑美京，2008．二维设计基础[M]．2版．上海：上海人民美术出版社．

王雪青，[韩]郑美京，2008．三维设计基础[M]．2版．上海：上海人民美术出版社．

吴晓兵，2006．平面构成[M]．合肥：安徽美术出版社．

辛华泉，1999．形态构成学[M]．杭州：中国美术学院出版社．

徐薇，王安旭，胡议丹，2013．三大构成——形态构成[M]．长春：吉林美术出版社．

解勇，张世卓，杨晨光，2000．世界平面设计新搜索[M]．沈阳：辽宁美术出版社．

叶经文，2016．色彩构成[M]．2版．北京：清华大学出版社．

周磊，2016．勒·柯布西耶独立住宅构成形态解析[M]．北京：中国建筑工业出版社．

周至禹，2007．形式基础[M]．北京：高等教育出版社．

周至禹，2009．形式基础训练[M]．北京：高等教育出版社．